礼乐与国乐

意识形态语境中的中国近现代音乐思潮

伍维曦　著

华东师范大学出版社

华东师范大学出版社六点分社　策划

关注中国问题
重铸中国故事

缘　　起

在思想史上,"犹太人"一直作为一个"问题"横贯在我们的面前,成为人们众多问题的思考线索。在当下三千年未有之大变局中,最突显的是"中国人"也已成为一个"问题",摆在世界面前,成为众说纷纭的对象。随着中国的崛起强盛,这个问题将日趋突出、尖锐。无论你是什么立场,这是未来几代人必须承受且重负的。究其因,简言之:中国人站起来了!

百年来,中国人"落后挨打"的切肤经验,使我们许多人确信一个"普世神话":中国"东亚病夫"的身子骨只能从西方的"药铺"抓药,方可自信长大成人。于是,我们在技术进步中选择了"被奴役",我们在绝对的娱乐化中接受"民主",我们在大众的唾沫中享受"自由"。今日乃是技术图景之世

界,我们所拥有的东西比任何一个时代要多,但我们丢失的东西也不会比任何一个时代少。我们站起来的身子结实了,但我们的头颅依旧无法昂起。

中国有个神话,叫《西游记》。说的是师徒四人,历尽劫波,赴西天"取经"之事。这个神话的"微言大义":取经不易,一路上,妖魔鬼怪,层出不穷;取真经更难,征途中,真真假假,迷惑不绝。当下之中国实乃在"取经"之途,正所谓"敢问路在何方"?

取"经"自然为了念"经",念经当然为了修成"正果"。问题是:我们渴望修成的"正果"是什么?我们需要什么"经"?从哪里"取经"?取什么"经"?念什么"经"?这自然攸关我们这个国家崛起之旅、我们这个民族复兴之路。

清理、辨析我们的思想食谱,在纷繁的思想光谱中,寻找中国人的"底色",重铸中国的"故事",关注中国的"问题",这是我们所期待的,也是"六点评论"旨趣所在。

<div style="text-align:right">点　点
2011.8.10</div>

Contents 目录

1 自序
Preface

1 导　论　中国近现代音乐思潮发生的历史背景与观念语境
Introduction　Historical background and context of conceptions for musical thoughts of modern China

12 第一章　传统音乐观念的动摇与西方音乐文化的冲击：从洋务运动到辛亥革命
First Chapter　The oscillation of traditional ideas of music and the impact of western musical culture: from Westernization Movement to the Revolution of 1911

46 第二章　"天下中国"与"民族中国"在音乐思想上的交锋：北洋时期
Second Chapter　The conflict between "universal China" and "national China" in musical thoughts: 1912—1927

87 第三章　"国族"音乐观念的确立：1928—1939
Third Chapter　The establishment of "nationality" in music idea: 1928—1939

119 结语　在传统、西学与现实的漩涡中：中国近现代音乐思想与意识形态主流的关系
Conclusion　Within a vortex of tradition, west and reality: the relation of modern musical thoughts and mainstream of ideology

134 参考文献
Bibliography

146 致谢
Acknowledgements

自　序

夫音声之为乐者,尚矣。非止于乐,为艺、为术、为学、为教。先王之政,观天文,综人事,垂典谟,必兴于诗,立于礼,以成于乐。周公承三代之哲辟,宫悬之制毕备,故称郁郁之文而照临于遐荒;孔子删诗书、定春秋,而以王官教弟子,虽遭陈蔡之厄而不忘修乐于须臾也。是以礼乐为诸夏之神器,百王之大本,虽经颠沛板荡,一俟河清,即振作复兴。四隅八表,声教所及,莫不尊行之。噫！礼乐之于天下,不亦贵而重矣乎。

爰及近代,朝夕沧桑,实巨变之都会也。纯古之世,中外贤圣各秉志于天,其形远而神似,文德之迹略而近之。待耒耜之业不行,西人既执其先鞭,我邦亦踵武其后,而桀宋自雄之姿竟倍之,是古今之驱除,俨然寇雠,而又借东、西对立之名以行之矣。辛亥前后,非古毁圣,不遗余力,犹严父在庭,

保训日久,而生忤反之心,一旦外人间之,乃不以悖逆为罪,则灭裂焚毁,无所不至也。方其时,当阳九之危,临分剖之局,黍离之叹并于载驰之切,而欲洗涤政教以新民智、续国运,亦人之恒情也;然自开辟以来,未闻弑亲以活己,背本而取末者。盖天祸禹域,亦命使然。而今,亲已不再,根本又失,孤茕自视,外人固不可与言,思及昨日,不胜号痛辟踊,欲追行三年之事而又不知五服之序。不亦悲乎!

余治是编,每低回于中道之寡闻,叹息于众狙之易欺。蓬瀛有山鹿素行氏,尝著《中朝事实》,时人皆以为妄,意其蹈《隋书》之故智。校之近代鼎革之惨酷,岂其有左氏先见之明乎?盖无礼乐之化成,君臣之穆棣,虽河洛洙泗之间,不得自称中国矣。试观耶教、释宗之后弘,岂在近东天竺哉。第得名教之本原、为仁义之藩篱,虽海表绝域,亦神州之不至澌灭也。

近世之倡国乐者,每惑于西乐之发扬蹈厉、宛转百度,以为钟刑天精卫之气、发屈原贾生之哀,而视清和日用之故乐蔑如。夫匹夫之以头抢地,亦足以有振动象魏之力,昔秦王之屈于唐雎是也。然脱无大义之所使,亦无异盗跖杨朱之徒。子云:入其国,其教可知也。彼以格致之邦,兴虎狼之师,以吊伐之名,行兼并之实。终至五兵灭顶、四方解散,人心亦不可挽回,幸其古学未泯,文脉犹在,稍存大体而已。盖巴渝、广陵之属可以发愤厌世,而不可荐宗庙、安社稷,西人已知其弊,而国人犹搴搴不之悟也。若邈忘根本,食其唾余,

非特不能汇岷江而入长蛇,更有怀山襄陵之祸。近人每附会西学而灭圣道,仿佛衣冠之化左衽,不知彼之至理实与我之渊薮相通。其人能分薪传袠,枝愈祝而干愈强,遂收老树新花之效。故云:新学国乐之弊,非西之乱我,乃我之乱西也。

寰中汹汹,往来熙攘,君子居易,小人行险。儒者之道,固在穷事理之本源而明覆载之高广。道之为一,其象有殊。今未必不如于古,亦未必胜于古。时局日新,百工日进。得一利必生一弊,有一得必遗一失。然时中之旨不变,盖自往古而讫于终宙焉。三王既异绁辂,夏商不同收胥。若欲以井田之法办两税之功,诚鲁之陋儒;然若以公社之不得行而痛诋揖让之心、朽壤大同之世,则将有率兽食人之虞而使尧舜文武之天下丧于一朝也。至于风雅制作,文质异观。古不同于今,非不及于今也。且祸福存亡每相依如唇齿,其能正当下之势而征于往昔,求一贯之道而向更化者,毋乃顺天命而敬人事乎?方之他人,理何不然,奈何我辈弃绝之如遗履。

余列叙九流,纷如谖下,惟得一完士,吾乡王子是也。道之不鸣于当世,待人而不得其传,此亦扬、王、韩、朱之所尝遇,而间关苦学之常事也。余不敏,欲绍其志而申先人之教,转窥于媾乱之由,庶几依违于渊深莫测之际。仓皇之谬,贤人君子,有以教我,余固当恂恂而候之终日矣。

丁酉孟春　西蜀伍维曦识于海滨

导论　中国近现代音乐思潮发生的历史背景与观念语境

　　近现代音乐思潮是中国近现代音乐史的重要组成部分，从某种意义上，亦是该学科领域中最为精彩的部分。而近现代音乐史作为中国近现代文化史的成分，又鲜明地反映着自19世纪中叶以降，在三千年未有的大变局中，古老的传统音乐文化迈向新时期的艰难过程；而在这一过程中，音乐思想领域出现的各种新动向亦成为传统与现代、中国固有理念与西方舶来观念碰撞与交融的指针与前驱，从中衍生出的种种"落后"与"先进"、"经验"与"科学"、"反动"与"进步"、"民族特色"与"普世价值"、现实利弊与抽象理念之间的对立与交锋，其实质也可以和其他众多人文学科一样，化约为"古今"之争，即"前现代性"与"现代性"之间的差异。如果说近代以来，除了技术与物质层面的突变以外，中国文明最根本

性的变化在于如何看待自身与他者的方式上,那么近现代音乐思潮就从音乐这一人类文明的基本产物和需求这一文化角度,具现了古代中国向近现代中国的演变过程。①

在漫长的整个中国历史进程中,19世纪中叶无疑是一个关键性的临界点,其重要意义要超过战国之际和唐宋之交,这不仅是因为在中国社会内部,种种变化因素的合力正在促成某种根本性的变化,还在于整个世界形势已经出现了前所未有的新趋势:强有力的西方文明开始无情地冲击古老的中华文明,一度雄踞东亚的古老帝国也不得不被纳入到一个由他者所建立的世界结构与国际秩序之中。从1644年后开始统治中国的清王朝,尽管在18世纪晚期正处于空前的鼎盛,"但是到19世纪中期,它就证明是一个躯壳中空的巨人"。② 鸦片战争的失败使中国统治阶层和精英人士震惊于西方的坚船利炮,同时也使其意识到此时的中国和西方"在语言、思想以及价值观念上的差异"。从洋务运动开始,中国

① 对此,我们可以参考一位受过西方学术训练的当代华人历史学家的见解:"五四运动,中国的文化精英选择了完全转向。西方个人主义的自由、民主,与理性主义的现代科学,取代了中国文化传统的伦理,亦即爱有差等的人际关系。科学思考也不再将在道德性的'道'与认知性的真理之间,混为一谈。这一个抉择,从那时到今天,切断了中国现代与传统间的延续。于是中国文化精英的'我者',毋宁是普世性的现代世界;中国原有的'我者',则异化为历史遗留,相对于'现代',传统乃是'他者'。"(许倬云:《我者与他者——中国历史上的内外分际》,三联书店,2010年,147页。)

② 费正清:"导言:旧秩序",费正清、刘广京(编):《剑桥中国晚清史》(上),中国社会科学院历史研究所编译室译,1985年,中国社会科学出版社,34页。

人开始系统地接受西方文明中的某些元素,以达到"师夷长技以自强"的目的,中国的领导者和文化精英看待自身经典文化的心态逐渐出现扭曲,以自身文明优越性为立足点的中国传统文化观念开始发生解体和嬗变:

> 当比较古老和变化较缓慢的文明在较现代和更有生气的文明面前步步退却时,中国知识分子和官员中一代先行者寻求改革的目标,并逐渐形成对于世界以及中国在这个世界中的地位的新的观点。产生于季世的这种新观点,不可避免地缺乏它以前的传统观点的一致性。随着中央权力的衰落,思想领域的混乱增长了,只是到了20世纪中叶,通过把马克思列宁主义运用于中国的毛泽东思想,一种新的历史正统观念才得以建立。①

从晚清"华夷观念"趋于瓦解直至1949年中华人民共和国建立,包括音乐活动和音乐观念在内的中国固有传统在西方文化冲击下发生了巨大的变化,这种变化直接地反映了一种历史悠久、曾经取得举世罕有的骄人成就的文明与文化系统在保持自我和求得生存之间痛苦选择的过程。从总的趋势来看,旧秩序不断地(有时是强势地)维护自身,但始终处于劣势;而受外

① 费正清、刘广京(编):《剑桥中国晚清史》(上),2页。

来影响生成的新思潮却也很难顺利地在中国土壤里生长,不得不经常性地做出重大调整和妥协。这种"交相胜,还相用"过程直到今天还未完成,而它在近代中国历史上所造成的巨大效能,也是中国近现代音乐思潮激荡的背景和基础。

一、中国古代音乐思想及其在近代之前的状况

在从春秋至清中期的"古典中国"时期,音乐思想和音乐实践之间经常呈现出巨大的差异。其中最为显著者莫过于:相对于实践层面的日常音乐生活的不断发生变化和出现全新的事物,观念层面的音乐思想系统却保持了惊人的稳定性和连续性——这在很大程度上也体现着中国社会结构和意识形态的某种超稳定性与生产生活实践中不断变化的细节之间的对立。在数千年的历史进程中,尽管由外来游牧民族的入侵和汉部族本身的迁徙、融合造成了极为丰富和多样化的民间音乐种类,但却很少影响到掌握话语权的文化精英——儒生和士大夫——对音乐的基本看法。① 中国自先

① 《礼记》云:"安上治民,莫善于礼。移风易俗,莫善于乐。"这一音乐观念在我国古代音乐思想中一直占有正统地位,直至近代之际也毫无变化。民国初年编纂的《清史稿·乐志》依然延续着这种意识:"乐也者,考神纳宾,类物表庸,以其德馨殷荐上帝者也。圣道四达,声与政通,于是有缀兆之容,箾籥之音,被服其光辉,膏润其猷烈,以与民康之,民无憔瘁挚伤之嗟,放僻嫚荡之志,夫然后雅颂作焉。"于此,中国古代音乐观念的强大惯性和中国近现代音乐思潮的复杂性可见一斑。

秦时代,即有着相当发达而且从未中断的音乐理论研究传统(主要是乐律学和宫调理论)和音乐思想体系(涵盖哲学、审美、教育及宫廷仪式音乐建构等方面),且在中国传统的学术知识体系中占有固定位置。① 在西方近代学科概念传入之前,这种学术活动主要是作为传统的经学、史学及文艺理论(所谓诗学、词话、唱论曲话等)的组成部分而出现,很少关注创作和表演等音乐实践问题。作为中国古代音乐实践中极具文化个性的古琴音乐则与文人士大夫在诗歌、绘画方面的创造具有同步性和相通性;而在日常生活中流行的各种民间音乐(如明清之际十分繁荣的戏曲和说唱)尽管也受到一部分文人士大夫的喜爱,却很难成为严肃的思想及学术活动研究的对象。② 在这种旧有系统内,音乐不可能成为理论、创作和表演相结合的独立学科门类(更不可能像西方音乐那样,成为具有完整固化形式的"作品"),在社会日常生活中

① 清代在传统学术系统框架下的音乐理论研究成绩概貌,可参见:梁启超:《中国近三百年学术史》(新校本),商务印书馆,2011年,423—432页。

② 这种情况和西方在作品意识产生之前的中世纪十分近似。直至清代,许多通才式的学者依然是从事音乐理论研究的主力,正如欧洲中世纪的教会人士中也有不少精于音乐者一样。如乾嘉时期著名学者凌廷堪(1755—1809)在经学、史学、文学、天文、历算方面均成就斐然,同时在宫调理论上也有贡献,其《燕乐考原》、《燕乐二十八调说》等论著在中国音乐理论史上占有一席之地(凌氏《校礼堂文集》三十六卷颇能见其博及四部、淹贯六艺之学术,参见中华书局1998年点校本);这与欧洲中世纪音乐理论家在"自由七艺"的学科视野内讨论音乐理论问题完全相似,但却迥异于14世纪以来的立足于创作和表演实践的西方音乐思想的发生背景。

具有广泛受众的公众性音乐形式,也不可能像诗词歌赋和文人画那样被赋予较高的附加值,并像西方的歌剧和交响曲那样成为主流意识形态表达和建构自身的重要手段。如果没有西方文化的强势介入,很难想象中国古代音乐观念及学术模式会自然地发展成当今的样态。

二、鸦片战争后第二次"西学东渐"对中国音乐生活及观念的影响

近世西方学术、思想、宗教、艺术自明末传入中土,利玛窦与徐光启等移译西学典籍,使中土士大夫知道泰西学术文化之精微,此为第一次"西学东渐"。明末丧乱之后,自清初至清中叶,西学的传入并未中断,但其影响仅限于宫廷及部分士人。通过活动在北京的西方传教士,中、欧文化在康、雍、乾、嘉时期发生了较多的接触。① 但在一般士大夫的头脑中,西方文化的印迹依然十分淡漠,在传统的书院和官学校教育中,几乎没有任何西学的踪影;在清政府长期奉行的

① 如西方传教士白晋(Joachim Bouvet, 1656—1730)、徐日升(Thomas Pereira, 1645—1746)、德礼格(Theodoricus Pedrini, 1670—1746)、钱德明(Jean Joseph Marie Amiot, 1718—1793)等人都对西方近世音乐在中国的传播起到过积极的作用;同时,他们有关中国(包括中国音乐)的通信和著述,也成为欧洲最早了解中国文化的渠道(参见:夏滟洲:《中国近现代音乐史简编》,上海音乐出版社,2004年,28—29页;叶键、黄敏学:"18世纪西方传教士的中国音乐研究及其学术史影响",《音乐研究》2012年3期)。

闭关锁国政策和重内陆、轻海疆的国防战略影响下,在鸦片战争前夕,道光帝及朝廷重臣对于英吉利等西方国家的情况还处于相当无知的状态。① 而至 19 世纪中叶之后,经历了两次工业革命、已经开始现代化进程的西方文明开始对中国产生了全面而深远的影响;尤其是在以"自强"为目标的洋务运动开展和西方传教士大量来华的背景下,尽管中国传统社会中的音乐生活(包括日趋僵化衰微的各种宫廷和民间宗教仪式音乐以及日常生活中的各种娱乐音乐)还在不断延续,中国人固有的音乐观念和音乐学术活动也还保有强大的惯性,但在"睁开眼睛看世界"的趋势下,已经出现了某些变数。尤其是洋务运动中引进的某些"奇技淫巧"(如袁世凯小站练兵在新式陆军中组建的西式军乐队)和西方教会圣歌在中国信徒中的流行(也包括像上海工部局乐队这样最初由洋人组成的活动在租界的西方乐队),已经使过去一直封闭自足的中国音乐版图出现了裂缝(甚至连太平天国农民革命

① 如凌廷堪在《黄钟说》一文中以独到的视角比较中、西科学:"东海有圣人出焉,此心此理同也;西海有圣人出焉,此心此理同也。故谓西人质学为吾所未有而彼独得之者,非也;为吾所先有而彼窃得之者,亦非也。今夫理在心也,非犹视听持行之在身乎? 彼视听持行之在身,未必待吾圣人而后能之也;而谓此理之在心,必待吾圣人而后能之乎? 必不然矣。彼有几何而能用之,吾有黄钟而不能用之,此学者之过也,于西人何尤? 于西人又何羡乎?"(前引《校礼堂文集》,153 页)但像凌氏这样,既能跳出中国固有的文化优越偏见,但又不失中国本位意识,以一种开放、平等的意识看待西方文明的优势的学者,在近代之前的中国究属少数,而此时一般文人士大夫仍然沉浸在"天朝"的迷惘之中。

的领导者也创制了许多仿效基督教圣咏的群众歌咏形式），为新音乐思潮的产生做了最初的准备。① 应该说到19世纪晚期，相对于西方经济入侵对于中国广大内地的自然经济的影响而言，西方思想文化对于中国知识阶层的影响则要普遍和深刻得多："19世纪90年代是转折点，当时西方的思想和价值观念首次从通商口岸大规模地向外扩展，为90年代在士绅文人中间发生的思想激荡提供了决定性的推动力。"②

三、中国近现代音乐思潮的内涵与外延

准此，则中国近现代音乐思想所发生的环境、所面对的现象、所探究的目标和指向均与中国古代音乐思想有很大不同，也不同于与其在历时性上相近的欧洲古典-浪漫时期的音乐思想。中国近现代音乐思想史的内涵与外延，均植根于近代中国极为特殊的历史进程与急剧变化的文化土壤。在此过程中，必须注意其与传统的关系、与西方的关系以及与现实的关系以及三者的碰撞交融所造成的中国近现代音乐思想的独特样貌。

就与传统的关系而言，中国近现代音乐思潮的引领者尽

① 参见：汪毓和：《中国近现代音乐史》（修订版），人民音乐出版社，1994年，16—21页；夏滟洲：《中国近现代音乐史简编》，29—32页。
② 张灏："思想的变化和维新运动，1890—1898年"，费正清、刘广京（编）：《剑桥中国晚清史》（下），中国社会科学院历史研究所编译室译，1985年，中国社会科学出版社，272页。

管大多具有不同程度的反传统的倾向,力图在引入西学的背景下,造成一种新音乐文化,但在有一点上却与中国古代音乐思想并无二致:即这些对音乐观念(乃至具体的音乐理论、学术研究及音乐实践)产生过极大影响的学者和活动家,并非来自社会底层的普罗大众,而是与古代中国儒生士大夫阶层一脉相沿的文化精英(即旧中国普遍存在的士绅地主阶级)。在这一阶层于中华人民共和国初期被从经济上剥夺消灭、从思想上改造压制之前,他们都一直是中国社会变革的主导力量,并牢牢掌握着舆论和话语权。故而,中国古代士大夫文人的惯性思维(尤其是注重音乐的社会功利作用;轻视实践音乐的技术构成和审美效能)在这些新音乐思潮的提倡者身上仍然有着深刻的烙印。在此意义上,我们可以理解为何同受西学影响而发生,中国近现代音乐思想却呈现出与更加重视实践创造和文艺理论建构的文学、美术思想的较大不同;同时也可以理解,何以1949年前后,除却政权因素的影响,中国音乐思想界的状况会呈现如此巨大的差异。

就与西学的关系而论,中国近现代音乐思潮中当然含有大量西方近代的元素,并以此界定自身,有别于传统。但就一种嫁接的学术体系和思想观念而言,其在新环境中成长的面貌及其与其原先的外来母体之间的关系,往往取决于两个因素:一为新环境中传统因素的力量;二为从外来母体中所吸收养分的多寡。设以此观之,则中国近现代音乐思想的独特性至为明显。传统中国的音乐观念与西方近代本来有着

极大的差异,且其惯性又十分强大,要完全从别处移植到中土,本非易事(以佛教思想进入中国文化并最终"华化"为例,东汉至隋唐,历经五百岁始告完成,个中崎岖误读不胜枚举)。而自晚清至民国,中国人士虽热衷于负笈欧美日本,钻研新学,但就整个中国知识界而论,有过完整西方学习教育经历者,终为少数,其中如王光祈、萧友梅、黄自等专力于西方音乐理论者更属寥寥,而其回国后之社会影响力亦有局限;其余热心乐教者,虽一心向往欧美文明,欲以西化中,然而不过从二手、三手途径理解西方音乐,再加上自身创造,探索试行之。故而,中国近现代音乐思潮中虽不乏振聋发聩的巨响,但究其实质,在多大程度上是真正将西方元素引入中国,是一个颇有深意的问题。中国学术,本有发挥创造、以经注我的传统;近世国人学习西方,在一知半解之间,固有不少创新,但邯郸学步者亦众矣。此种情况,不但音乐界如此,政治、经济、军事、意识形态方面亦如此。百年之后,痛定思痛,检讨近现代音乐思想与西方的关系,于此不可不深致意焉。

最后,无论传统中国还是近代西方,现实因素始终是影响近现代音乐思潮主流嬗变的重要决定因素。而所谓现实因素对近现代音乐思潮的影响问题,无非体现在以下方面:晚清至民国政局嬗变和政体改易;中国近现代社会文化与思想观念的不同发展阶段。而就前者来说,其对于音乐思想的影响力实则有限,因为不论晚清、北洋、南京诸政府,使中国自强以脱于贫弱之境,均为其施政之终极目标,而此数代均

极为重视学校教育和近代国民-大学教育机制的培育,后者正是新音乐思潮发生的重要基础和影响的主要对象;同时,近代中国中央政权大多处于弱势地位,政府主导的意识形态建构相对于近代前、后,其力度是较为薄弱的,这使得音乐思想和其他社会文化思想一样,基本上处于自生自灭和自我选择的环境中,得以建立起一个相对自主的发生和传播机制。因而,现实因素对于音乐思潮的制约主要集中体现在后者的层面上。在此,我们必须将近现代音乐思想视为近现代社会意识形态的有机组成部分来观察,才能理解为何音乐思想家所关注的方面,多集中在音乐本体之外的边缘性要素上;而其对于西学的吸收过程中,对其他社会文化思想的注重反胜过音乐学术本身。

第一章 传统音乐观念的动摇与西方音乐文化的冲击：从洋务运动到辛亥革命

一、洋务派人士对于西方音乐文化的观察

19世纪中叶,两次鸦片战争和太平天国运动使清王朝陷入内外交困之局,而西方现代文化及观念对老大中国的冲击在道、咸之间也引起了统治当局及士大夫的高度警觉。列强藉武力叩关以求通商与传教,固已使千百年来以世界中心自居的中国知识精英感到痛苦和困惑;而"洪杨革命"借西方基督教教义结合中国民间信仰,也开自陈胜吴广以来农民革命未有的新局。其全胜之时势力遍布东南,几乎颠覆了清朝统治,更让曾、左、胡、李等人痛感孔孟之教所遭遇的巨大危机。由于清王朝的一整套统治机器在这些内外困局面前

已经无能为力,自开国以来由满洲贵族主导、汉族官绅辅助的政局在"同治中兴"之后发生了很大变化。在中央,总理各国事务衙门的成立使得汉族士大夫中的开明人士进一步掌握了朝廷内外的重大决策,以自强为目的的洋务运动积极开展;在地方,掌握实际军权的湘、淮系汉族官僚牢牢控制了经济力量最为强大、对外交流最为密切的东南诸省。淮军领袖、洋务派中坚李鸿章在1864年春给清廷首脑恭亲王奕訢的一封信中提到的向西方学习的论点获得了许多有识之士的认同:

> 中国士夫沉浸于章句小楷之积习,武夫悍卒,又多粗蠢而不加细心。以致所用非所学,所学非所用。无事则嗤外国之利器为奇技淫巧,以为不必学;有事则惊外国之利器为变怪神奇,以为不能学。不知洋人视火器为身心性命之学者已数百年。①

从19世纪60年代至90年代,不少朝廷官员因各种原因出使西洋各国,遍观其社会、法制、经济、文化、军事生活的各个方面,这在较大程度上改变了士大夫精英过去对于西方

① 转引自:郭廷以、刘广京:"自强运动:寻求西方的技术",费正清、刘广京(编):《剑桥中国晚清史》(上),485页。而李鸿章在这封信中谈及的"盖中国之制器也,儒者明其理,匠人习其事。造诣两不相谋,故功效不能相并。艺之精者,充其量不过为匠目而止。"(同上)这其实指出了包括音乐在内的许多中国传统文化遗产的通病。

的看法，近距离地观察了西方19世纪文明的面貌，并将其与中国固有文明进行对比。在这些最早实地考察西方的士大夫中，有不少人也对其音乐生活极感兴趣，在见闻游记和述职报告中留下了许多有关其音乐文化的记录。在这种初次接触之中，由于观念上的巨大差异，中国士大夫的观察中往往含有对于中、西音乐文化差异（在一定程度上，也可以说是前现代社会与现代社会的音乐生活的差异）的思考；而从大多数记录来看，19世纪后期欧洲、美国（乃至明治维新后的日本）富有朝气和活力的社会面貌以及音乐在社会风气养成中所起到的巨大作用给他们留下了深刻的印象。[①] 一些士大夫开始从教育体制、社会功能以及意识形态的角度反思中国音乐文化中所存在的问题，这便成为中国近现代音乐思想的萌芽与滥觞。

如对太平天国运动十分关注、对洋务运动起过重要推动作用的名士王韬（1828—1897）于同治初年游历英国期间，著《漫游随录》（1867），其中论及音乐在彼国教育中的功能：

 按英例……顾所考非止一才一艺已也，历算、兵法、

[①] 如毕业于北京同文馆、长期担任清政府驻外使节的张德彝（1847—1918），著有近似于回忆录性质的《航海述奇》，记录大量西方音乐文化（涉及演出、教育、欣赏等等），甚为周详精彩。其内容节录见于：张静蔚（编选、校点）：《中国近代音乐史料》，人民音乐出版社，1998年，1—54页。

天文、地理、书画、音乐,又有专习各国之语言文字者。如此,庶非囿于一隅者可比。①

王韬意识到了西方近代学校教育所包含的知识系统的多样性,不同于仍然以圣贤经传为教授内容的传统中国教育体制。而对于西方学校教育中重视音乐实践的现象,更是印象深刻:

> 越日,复招余观剧,则皆以书院诸童演习而成者也。所演多古事。杂以诙谐嬉笑,其妙处匪夷所思,层出不穷。……最奇者,楼阁亭台,顷刻立就,诸童装束作女子状,无不逼肖,温存旖旎,殆有过之无不及焉。……其技最优者,以戴拉家数学童为翘楚。习优是中国浪子事,乃西国以学童为之,群加赞赏,莫有议其非者,是真不可解矣。②

王韬在这里,已经触及了音乐文化及乐教上的一些根本性差异了。欧洲从中世纪开始,就有知识精英(当时为基督教教士)参与音乐实践活动的传统,及至19世纪,音乐表演遂成为一般学校教育的重要组成部分;而中国古代士大夫,

① 张静蔚(编选、校点):《中国近代音乐史料》,60 页。
② 同上,63 页。

固有热衷于音乐理论问题者,却大多视音乐实践为"百工司技"的贱业,将对音乐和戏剧的爱好牢牢局限于私人领域。无怪乎王韬在此会大呼"是真不可解"了。但在当时的历史语境和实际形势下,像王韬等人已经不再将这种状况视为"奇技淫巧"或"蛮夷陋俗"了,而是在叹服于其"匪夷所思"之处后,退而思考这种不同的原因。

与王韬大致同时的旗人官僚志刚(生卒年不详)以总理衙门章京出使欧美诸国,著《初使泰西记》,其中论及中、西音乐舞蹈习俗之别,亦含有文化比较的意味:

> 西洋之跳,乃其通俗。男女相偶,女扶男肩,男携女手,进退有节。……泰西之跳,略似中国之舞,揆其意则在和彼此之情,结上下之欢,俾之乐意相关而无不畅遂者也。有久处中国之法人,曾以泰西跳相质。使者以前说答之,颇有首肯。然不可行之中国者,中国之循理胜于情,泰西之适情重于理,故不可同日而语也。①

大凡不同文化间之交流对比,总会以自身熟悉的经验去衡量对方,以此获得相通之处。西学甫入于中国,保守人士多执"西学中源"说,此亦"老子化胡"的遗类。志刚这段话,

① 张静蔚(编选、校点):《中国近代音乐史料》,55 页。

从中国固有观念的角度,承认西方习俗"和彼此之情,结上下之欢"的社会效用,但也认为此"不可行之中国"在于中国人更重"理",西人更重"情"(此处之"理"是中国思想固有之观念,即朱子"存天理、灭人欲"之"理",而非泰西之"逻各斯"/"理性")。姑不论这种比较是否全面,但在当时仍然不失为平和中肯之论。

又有稍晚之黎庶昌(1837—1897),曾游于曾文正之幕。光绪初年任洋务派巨头、出使英国大臣郭嵩焘(1818—1891)的参赞。其《西洋杂志》(1876)论英国乐俗与乐教,颇能道其合于中国固有观念之处:

> 近是虽然其教术则工商,其教规则礼乐也……
>
> 狱官必与高坐临之,纠其不恭者讽经,协以洋琴,琴一而五音皆备,熏陶以礼乐也。
>
> [英国学校中]持乐器者数十百人,亦两两相并,别为一队,询其所歌之辞,则先祝君主天佑,次及太子,次及……愿天佑之中国圣人。所以教人必先之以乐歌,所以宣志导情,以和人之心性。闻此歌词,亦足以使人忠爱之意,油然以生,三代礼乐尽在是矣。①

此则张文襄"中体西用"之谓。中国近代知识精英中,

① 张静蔚(编选、校点):《中国近代音乐史料》,69页。

欲援引西方技术、制度而保存中国固有之文化理念者,对欧美文明中足可观者率皆持此种看法。而这种看法,在"新文化运动"前的思想界,亦占主流。黎庶昌的音乐思想在当时是具有普遍性和典型性的。

而彼时的日本,在维新更化之后尽用西俗,近代欧洲音乐生活已经对过去同属儒家文明共同体的东瀛产生了巨大影响,这不能不引起中国人士的注意。清末重要改革派政治家、同光体诗学的代表郑孝胥(1860—1938)在担任清政府驻神户大阪总领事时曾写诗记录此种活动:

麹町往筑地,正出东海湾。

诸胡所聚居,楼观映晴天。

不知夜何事,聚众张几筵。

童妇齐列坐,施帷当其前。

数人类作剧,笑怒相与颠。

下帷俄复展,一人口有宣。

学语殊未熟,时省怀中编。

主人有四女,鬈发各垂肩。

碧眼若含愁,綵服何蹁跹。

入帷迭娇歌,观者咸称妍。

众中都为谁?舍人在其间。

舍人学胡语,彼胡奚知焉?

读书二十年,此举谁谓然。

吾意顾有在，未足为俗言。①

这首古风颇可以补乐史之不足。然其时写西乐之人众矣，未有如彼能状其细节而气韵生动者也。而日人渐染西风之形貌，也被他惟妙惟肖地刻画出来。末句之言，仍然显示出儒生本色，与后来留日学生中的新派人士有异。

可以认为，从洋务运动伊始至"戊戌变法"前夕的30年间，伴随政府层面的中、西交流范围的扩大，部分中国士人（主要是朝廷中的官吏）对于西方音乐文化已经有了较为直接和深入的感性认识，在这一过程中出现的对于中、西文化差异的思考，为中国近现代音乐思想的产生做了初步准备。当然，在这一时期，绝大多数士大夫（尤其是在野人士）对西方的了解还十分有限，其音乐观念仍然停留在传统范围之内，坚守传统的"礼乐"教化观念，对西方音乐加以抨击者亦复不少；同时，清廷对西方的交聘活动，其根本目的仍然是学习西方技艺，而非引进其制度，对包括音乐思想在内的中国固有观念，仍然没有达到全面反思的境地。因而，这一时期只是近现代音乐思想的酝酿准备期，必有待时局的变化使思想界出现更为深刻和剧烈的动荡，才能猛烈地动摇传统观念，为新思潮的正式产生创造条件。

① 《冬日杂诗》之四（1892年作），见《海藏楼诗集》（增订本，上册），上海古籍出版社，2013年，24页。

二、康、梁对于新音乐思想产生的推动

以师夷长技、富国强兵为目的的洋务运动在甲午之战中遭遇了惨败。中国思想界在如何处理传统与今日、自身与西方这一根本问题上,再一次出现重大变化。而士大夫中的某些先觉者早在19世纪八、九十年代之交就开始重新思考传统文化的核心层面了(虽然表面上是在传统的学术框架的基础——经学——之中进行的)。康有为(1858—1927)和梁启超(1873—1929)作为维新变法运动的主将,在19世纪和20世纪之交,成为了中国新思潮最重要的推手。他们有关音乐问题的论述,代表了最后一代完整接受传统科举教育的旧知识阶层,在面对中国社会发展所遭遇的困境时,对固有音乐观念所进行的反思。这在音乐新思潮的产生过程中,无疑有着重要历史意义。

康有为的思想来源十分驳杂,除今文经学和儒家学术外,也广泛涉猎大乘佛教和西学。在他的哲学体系中,可以感受到将中国固有文化中的某些成分加以重新(有时是激进的)解释以图和其所了解的西方情形相结合,来解决现实问题的迫切愿望。① 在1895—1898年间,康有为和一班同志发

① "他在19世纪80年代开始断断续续地致力于形成有时混乱、有时矛盾,但却始终是大胆而严肃的世界观,用以了解展现在他面前的新世界的意义。"张灏:"思想的变化和维新运动,1890—1898年",费正清、刘广京(编):《剑桥中国晚清史》(下),281页。

起了声势浩大的维新图存运动(在"戊戌变法"中达到高潮),提出了一系列制度改革建议。在此之中,他特别注重对于教育文化制度的改革,这些改革理想突出体现了他希望以中国传统思想(所谓"孔教")为内核,但大力采用西方现代学校教育形式以彻底改革陈腐无用的官私学校的目的。为此,康有为在1898年变法运动中给光绪帝的《请开学校折》中明确以"复古"之名要求建立全新的包括音乐在内的现代学校制度:

> 吾国周时,国有大学、国学、小学三等,乡有党庠、州序、里塾之分,教法有诗书、礼乐、戈版、羽籥、言说、射御、书数、方名之繁。人自八岁至十五岁,皆入大小学。万国立学,莫我之先且备矣。……后世不立学校,但设科举,是徒因其生而有之,非有以作而致之,故人才鲜少,不周于用也。臣不引远古,请近校于今欧美各国,而知其故矣。
>
> 欧美之作其国民为人才也,当吾明世,乃始立学,仅从僧侣,但教贵族,至不足道。及近百年间,文学大兴,……[引者按:*此段举普鲁士弗利德里克大王兴办义务教育之事*]限举国之民,自七岁以上必入之。教以文史、算术、舆地、物理、歌乐,八年而卒业。其不入学者,罚其父母……
>
> 近者日本胜我,亦非其将相兵士能胜我也。其国遍

设各学,才艺足用,实能胜我也。……今各国之学,莫精于德,国民之义,亦倡于德;日本同文比邻,亦可采择。请远法德国、近采日本,以定学制,乞下明诏,遍令省府县乡兴学。①

康氏以其独到见解,意识到同为君主国家的德国和日本(后者还是同文比邻且依靠变法新胜我之国),其教育制度对中国最有借鉴意义——而德、日,无疑正是对中国近现代音乐文化影响最为巨大的两个国家。百日维新虽然转瞬即逝,但康有为希望革新学校教育的倡议并未被最高统治当局忽视,1905年清廷最终废科举、兴学校,大量派遣留学生负笈欧美和日本。从此直至1949年之前,中国的音乐教育从无到有,取得了重大成就,不能不说滥觞于康有为在这一时期的大声疾呼。

康有为的学术思想深受春秋公羊学"三世说"和《易经》"穷则通变"的影响,一方面极力复古,以近世为非;一方面又以学习西方为复古的途径之一。而康氏的音乐思想,应该说与他的社会、政治、文化思想一样,也是以中学为内核、西学为羽翼的——一方面越是要固守儒家经学的核心价值体系,一方面就越要努力吸收西方近世的知识成果,这种"体用两极"的观念构成了康有为音乐思想最独特的景观,在一定

① 张静蔚(编选、校点):《中国近代音乐史料》,98—99页。

程度上,也代表着戊戌前后中国激进的改良人士对于音乐的新认识。如其在作于1904年的《丹墨游记》中云:

> 孔子六艺,以乐为一,其言治国尤重之。既非墨教,何事弃乐。不意宋儒汛扫之至此也。今西乐之琴,既和且平,可谓得雅乐之意……然则可谓吾辽世千年已亡之雅乐,而今欧人续之可也。故西琴者,吾直谓之古乐返魂焉。中国古乐亡于隋,唐代以龟兹之筝琶,皆非为我物。然则今乐之宜扫荡,而宜代以西乐,吾可直谓之逐去异族而光复可也。今欧人他乐有铙、鼓、角、吹,虽粗粝猛起,乃我汉世军乐,亦可谓之复古。且置之万国竞争之世,以乐感民,奋厉康峭,乃以发尚武之神……至于歌乐,吾则一概汛扫而更张之,摧陷廓清,比于武事,而以西乐代之……吾欲推求而张以八十四律,则庶几盛德太平之音复见,以传于后太平世乎!然此渊永眇微之音,亦非今日与国民共之者也,故西乐决宜尽行也。①

尽管无论从传统观念还是从纯学术的角度视之,康有为的这种见解堪称"呲呲怪论"!但这种言论所代表的社会心理确实值得从思想史的视角加以评估。康氏根据自身的政

① 转引自:黄敏学、黄旖轩:"康有为国乐改良思想及其历史影响探论",《黄钟》2013年2期,23页。该文中含有关于康有为音乐思想的大量言论,可资参考。

治和文化改革的需要,从中国古代思想中截取了对其有用的"进化论"成分和"普世性"目标,再用西方近世文化(包括音乐艺术)在功利性层面上的繁荣来佐证其理论,从而在"复古"的旗号下,为推行西乐、丢弃传统确立了堂皇的理由。需要指出的是:康有为等维新人士以复古为名,猛烈抨击中国近世传统的态度,对包括音乐思想在内的20世纪中国各种文化思潮影响甚巨。① 由于上古三代距今遥远,实在无迹可循,而对于秦汉以来(尤其是明清以降)音乐文化的批评却在戊戌至辛亥间极为流行。这种"托古改制"之说,实际上成为引进西学、刷新传统的理论依据,一旦和当时西方盛行的"社会达尔文主义"思潮结合,便催生了在音乐思想领域中一度占据主流的"进化论"和"全盘西化"倾向,民国初年出现大量全面否定近世音乐传统的见解也就不难理解了。

作为康有为的得力弟子,梁启超在中国近代政治史和学术史上(尤其是民国初年)占有重要地位;而相较于乃师,梁启超在维新运动失败后流亡日本期间,就极为重视参与文学艺术界的新活动,致力于中国新文化的创造。在中国音乐思想史上,梁启超是第一位具有鲜明近代意识的革新者。

① 如维新志士中思想最为激进的谭嗣同在其《仁学》中大声疾呼:"两千年来之政,秦政也,皆大盗也;两千年来之学,荀学也,皆乡愿也。唯大盗利用乡愿,唯乡愿工媚大盗。"(《谭嗣同全集》,三联书店,1954年,54页。)谭氏此书,内容庞杂,论点犀利,体现出维新派巨子对于传统的深刻反思和对于西方近代知识体系的广泛吸收与摄取。

在思想意识方面,梁启超深受严复《天演论》中宣扬的"物竞天择,适者生存"的进化论观念影响。如果说康有为的思想还更多囿于传统的儒家经学体系(虽然已经十分激进了),那么梁启超则基本上摆脱了这一体系,进入到了接近西方的现代学术体系中;在社会达尔文主义观念的启发下,梁启超比康有为有着更为强烈的民族主义自觉意识("中华民族"这一对近现代中国思想文化与社会实践有着关键性意味的意识形态理念,即出自梁启超之手),这种自觉意识极大地影响了他的文艺观及对音乐的看法。在其晚年的总结性的思想史著作《中国近三百年学术史》中(1925年),梁启超以中国传统学术的最后传人和中国近现代学术系统的奠基者的双重身份,总结了他对于音乐理论研究的看法:

> 昔之言学者,多以律历并举。律盖言乐之律吕也。其所以并举之故,虽支离不足取,吾为叙述便利起见,姑于述历算后次论焉。可纪者少,等于附庸而已。
>
> 中国音乐,发达甚早。言"六艺"者两说,《周官》大司徒之"礼、乐、射、御、书、数";《汉书·艺文志》之"诗、书、礼、乐、易、春秋"。乐皆与居一焉。儒家尤以之为教育主要工具,以是招墨氏之非议。惜无乐谱专书,其传易坠。汉魏以降,古乐亡,以至于尽。累代递兴之新乐,亦复阅时辄佚,而俗乐大抵出伶工之惰力的杂奏,漫以投里耳之好,故乐每况愈下。乐之研究,渐若起一部分

学者之注意。固宜然矣。

清儒所治乐学,分两方面:一曰古乐之研究,二曰近代曲剧之研究。其关于古代者复分两方面:一曰雅乐之研究,一曰燕乐之研究。关于近代者亦分两方面:一曰曲调之研究;二曰剧本之研究。

清儒好古,尤好谈经。诸经与乐事有连者极多,故研究古乐成为经生副业,固其所也。

……

夫今日音乐必当改造,识者类能言之矣,然改造从何处下手耶?最热心斯道者,亦不过取某国某名家之谱,随己之所嗜,拉杂输入一二云尔。改造音乐必须输进欧乐以为师资,吾侪固绝对承认。虽然,犹当统筹全局,先自立一基础,然后对于外来品有计划的选择容纳。而所谓基础者,不能不求诸在我,非挟有排外之成见也。音乐为国民性之表现,而国民性各各不同,非可强此就彼。今试取某国音乐全部移植于我国,且勿论其宜不宜,而先当问其受不受。不受,则虽有良计划,费大苦心,终于失败而已,譬之撷邻圃之秾葩缀我园之老干,纵极绚烂,越宿而萎矣。何也?无内发的生命,虽美非吾有也。今国中注意此问题者,盖极寥寥。然以吾所知一二先觉,其所见与所忧未尝不与吾同,盖亦尝旁皇求索,欲根据本国国民性为音乐树一新生命,因而发育之,容纳欧乐以自荣卫。然而现行俗乐坠落一至此甚,无可为

凭藉；欲觅历史上遗影，而不识何途之从，哀哉耗矣！次仲、兰甫之书，以门外汉如我者，于其价值如何不敢置一辞，然吾颇信其能示吾侪以前途一线光明。若能得一国立音乐学校，资力稍充，设备稍完，聚若干有音乐学素养之人，分出一部分精力，循此两书所示之途径以努力试验，或从此遂可以知我国数千年之音乐为何物，而于其间发见出国民音乐生命未孵之卵焉，未可知也。呜呼！吾之愿望何日偿也？兰甫先生盖言"其在数十年后乎？其在数百年后乎？"①

这实际上表明了梁氏认为严肃的理论性的音乐研究必当从古代作为经学的附属品转变为近世新学术系统中一独立门类的重要见解，也是受西方近代学术影响而发生的中国"音乐学"作为独立的人文学科出现的前提。同时，他既认识到"必须输进欧乐以为师资"，又强调"非可强此就彼"的中道观念，也显示出不同流俗的深解。而与之前的许多接受传统儒家教育的士大夫身份的思想家（包括康有为）不同，具有近代知识分子自觉意识的梁启超秉持"进步"的信念，反对中国传统意识中"厚古薄今"的思想：

中国结习，薄今爱古，无论文章事业，皆以古人为不

① 梁启超：《中国近三百年学术史》（新校本），423—431 页。

可企及。余平生最恶闻此言。窃谓自今以往,其进步之远轶前代,固不待蓍龟,即并世人物,亦何蘧让于古所云哉!①

这一时期的梁启超,倡导"少年中国"之说,极力鼓吹"诗界革命"、"文界革命"、"戏剧革命"和学堂乐歌运动。其泼辣犀利的"新民体"文论在戊戌至辛亥年间风靡一时;而"作为乐歌教学和戏曲改革的最早倡导者,梁启超在中国歌剧发展上的探索和贡献都是他的老师康有为所无法比拟的……梁启超对音乐戏剧的新锐观念和切实的实践都远远超过了大多数同代的那些理应有所作为的音乐家和戏剧家。"②

而在音乐思想方面,梁启超明确提出了音乐是改造国民品质、进行精神教育的重要手段,其对音乐作为一门知识学科的重视程度绝非旧时代中国知识精英可比:

去年闻学生某君入东京音乐学校,专研究音乐,余喜无量。盖欲改造国民之品质,则诗歌音乐为精神教育之一要件,此稍有识者所能知也。中国乐学,发达尚早,

① 梁启超:《饮冰室诗话》(1900)八,见:《中国近代音乐史料》,100页。
② 满新颖:《中国近现代歌剧史》,中国文联出版社,2012年,135页。

自明以前,虽进步稍缓,而其统犹绵绵不绝。……本朝以来,则音律之学,士大夫无复过问,而先王乐教,乃全委诸教坊优伎之手矣。读太西文明史,无论何代,无论何国,无不食文学家之赐;其国民于诸文豪,亦顶礼而尸祝之,若中国之词章家,则于国民岂有丝毫之影响耶?推原其故,不得不谓诗与乐分之致也。……呜呼!诗在于声不在于义。……至于今日,而诗、词、曲三者皆成为陈设之古玩,而词章家真社会之蠹矣。倾读杂志《江苏》,屡陈中国音乐改良之义,其第七号已谱出军歌、学校歌数阕,读之拍案叫绝,此中国文学复兴之先河也。①

正因为将音乐视为塑造新国民的必需要件,梁启超特别重视从西方引进的具有全新社会教育功能的音乐形式:军歌、学校歌及戏剧音乐。他身体力行、极力倡导这些新音乐形式,力图借此发扬爱国主义和民族主义精神,以达到重塑中国魂魄、再造中国文化的目的。

梁启超对于军歌的推重,与晚清瓜分豆剖之势下,有识之士提倡远效德国、近法日本,实行军国民教育的理念实相一致,意欲以西方近代的尚武精神改变明清以来右文轻武,读书人不知兵的现状,进而振兴全体国民的精神和

① 梁启超:《饮冰室诗话》七七,见:《中国近代音乐史料》,106—107页。

体质:

> 中国人无尚武精神,其原因甚多,而音乐靡曼亦其一端,此近世识者所同道也。昔斯巴达人被围,乞援于雅典,雅典人以一眇目跛足之学校教师应之,斯巴达人惑焉。及临阵,此教师为作军歌,斯巴达人诵之,勇气百倍,遂以获胜。甚矣声音之道感人深矣。我中国向无军歌,其有一二,若杜工部之前后《出塞》,盖不多见,然于发扬蹈厉之气尤缺。此非徒祖国文学之缺点,抑亦国运升沉所关也。①

为此,他对黄遵宪具有尚武精神的诗歌推崇备至,而也对包含大量军国主义思想的学堂乐歌极力称赞。他高呼:"乐学渐有发达之机,可谓我国教育界前途一庆幸"。② 应该说,他是发源于东瀛的学堂乐歌运动的重要推手。曾志忞编唱歌集成,启超即著文表扬之:

> 上海曾志忞,留学东京音乐学校有年,此实我国此学先登第一人也。今日不从事教育则已,苟从事教育,则唱歌一科,实为学校中万万不可阙者。举国无一人能

① 梁启超:《饮冰室诗话》五四,《中国近代音乐史料》,101 页。
② 梁启超:《饮冰室诗话》一一九,《中国近代音乐史料》,113 页。

谱新乐,实社会之羞也。曾君倾编一书,名曰《教育唱歌集》。……从此小学唱歌一科,可以无缺矣。吾见刻本,不禁为之狂喜。①

而沈心工、曾志忞等留日学生从光绪二十八年(1902)发起音乐讲习会(后改称"亚雅音乐会"),对于培养清末民初中国新式学堂中的音乐人才关系甚巨。梁启超对其深为关注,亲身参与,并著《亚雅音乐会之历史》(1904)记其事。②而自辛丑之役后,清廷实施新政,中央预备立宪,地方遍设学堂,许多计划制度,实皆仰赖于蛰居国外的梁启超、杨度等人。音乐科大量进入如雨后春笋般出现的各级学堂中,与梁氏的倡导不无关系。

梁启超最早意识到:开办新式学堂,其音乐课必须有新制之专门乐歌,而且在形式和内容上都应有不同于传统之处。对于新式音乐教育,梁启超极为关心,提出了不少有价值的建议:

惜公度(指黄遵宪)亦不解音律,与余同病也。使其解之,则制定一代之乐不难矣。……抑吾犹有一说焉:今日欲为中国制乐,似不必全用西谱。若能参酌吾

① 梁启超:《饮冰室诗话》九七,《中国近代音乐史料》,112页。
② 同上,119—123页。

国雅、剧、俚三者而调和取裁之,以成祖国一种固有之乐声,亦快事也。将来所有诸乐,用西谱者十而六七,用国谱者十而三四,夫亦不交病焉矣。①

今欲为新歌,适教科用,大非易易。盖文太雅则不适,太俗则无味。斟酌两者之间,使合儿童讽诵之程度,而又不失祖国文学之精粹,真非易也。杨晢子(即杨度)之《黄河》、《扬子江》诸作,庶可当之。亚雅音乐会之成立,鄙人尝应会员诸君之命,撰《黄帝》四章。该会第一次演奏,即首唱之。和平雄壮,深可听,但其词弗能工也。②

而就在1900年代留日中国学生的音乐戏剧实践中所起作用来看,梁启超无疑是中国歌剧产生的先驱,其音乐戏剧思想也颇有足以观者。这一时期的中国人士,对于西洋歌剧的社会功能和文化性质比起洋务运动时期,已有了更深入的认识。改革中国旧有戏剧,已成为具有新思想的知识分子的共识。③

① 梁启超:《饮冰室诗话》一一〇,《中国近代音乐史料》,110页。
② 梁启超:《饮冰室诗话》一二〇,《中国近代音乐史料》,115页。
③ 如在清末为预备立宪而举行的著名的"五大臣出洋考察"活动中,五大臣之一的户部侍郎戴鸿慈(1837—1910)在《出使九国日记》中就如是评介西方歌剧:"吾国戏本未经改良,至不足道,然寻思欧美戏剧所以妙绝人世者,岂有他巧,盖由彼人知戏曲为教育普及之根源,而业此者,又不惜投大资本,竭心思耳目以图之。故我国所卑贱之优伶,彼则名博士,大教育家也。喋词俚曲,彼则不刊之著述也,学堂之课本也如此。又安怪彼之日新月异而我乃瞠乎在后耶? 今之倡言改良者,抑有人矣,顾程度甚相远,骤语以高深微眇之雅乐,固知闻者之唯恐卧,必也。但革其闭塞民智者,稍稍变焉,以易民之观听,其庶几可行欤?"(同上,79—80页)

梁启超正是率先倡言改革而身体力行者。他在 1905 年为横滨大同学校的中国留学生创作了六幕通俗剧《班定远平西域》,其中大量采用新音乐的歌调和素材(多以欧美和日本现成曲调填词,亦借用中国民间音乐)。这部配乐戏剧的上演得到了戴鸿慈、陈鸿年等观剧的清朝官员的极高评价,谓其"抑扬有致,令人生蹈厉发扬之慨";"其声悲壮,令人慷慨激昂,泣数行下,华人莫不拍掌,呼中国万岁,不愧精神教育。内地剧场如能一律改良,有功世道匪浅。"①而对另一部由其本人创编的学校剧《易水饯荆卿》,梁启超曾评论说:

> 欧美学校,常有于休业时学生会演杂剧者。盖戏为优美文学之一种,上流社会喜为之,不以为贱也,今岁大同学校年假时,各生徒开一音乐演艺会,除合歌新乐府外,更会串一戏,曰《易水饯荆卿》。……文情斐茂,音节激昂,亦致可诵也。②

作为清末民初杰出的活动家和政论家,梁启超是第一个以完全的近代视角看待中国音乐并以自己实际行动改造之的思想家。他一生为学行事,以"群"和"变"为宗旨,始终立足

① 见:满新颖:《中国近现代歌剧史》,138 页;《中国近代音乐史料》,90—91 页。
② 梁启超:《饮冰室诗话》一三七,《中国近代音乐史料》,117 页;有关梁启超对于中国新音乐戏剧的首创之功,参见:满新颖:《中国近现代歌剧史》,133—144 页。

中国本位和现实状况,追随并推动新的思潮,"不惜以今日之我向昨日之我宣战",这也使得他不自觉地成为了中国近现代音乐思想史上的关键人物。可以说,整个 20 世纪上半叶的中国音乐思想的内涵与外延——尤其是在以"国族"为指向的进化论音乐观念取代以"天下"为鹄的的儒家礼乐思想的过程中,都不同程度受到梁启超的影响,或带有他的印迹。

三、留日学生的音乐活动与"国族"音乐思想的萌发

如果说梁启超关注音乐是以一个眼光敏锐的门外汉的视野,那么在他的支持下投身学堂乐歌运动的留日学生沈心工(1869—1947)、曾志忞(1879—1929)、李叔同(1880—1942)等人则是作为专门学习音乐的人士,在进行创作和教学实践中关注音乐问题的。学堂乐歌运动是促成中国近现代音乐思想产生的重要力量。

曾志忞是留日学生中专力学习音乐的佼佼者。① 他先在早稻田大学学习政治,1903 年转入东京音乐学校,至 1907 年回国任教。曾氏不仅热心于"学堂乐歌"运动并积极投身音乐教育实践,而且对于音乐问题多有理论兴趣,在"留日期

① 曾氏生平事迹及音乐活动,参见:陈聆群:"曾志忞——不应被遗忘的一位先辈音乐家",《中央音乐学院学报》1983 年 3 期。

间曾撰多篇音乐论文……是近代颇为活跃而有远大抱负的音乐家。"① 曾志忞的音乐思想与梁启超有相通之处,即秉承"西乐为主,改造中乐"、以新音乐启迪民智、改造民性的改良主义路线。② 而其改良思想的实质,在于深入西方音乐的理论系统之中,通过学习、移植西乐的原理精华,来改造中国音乐。在其为日本音乐教育家铃木米次郎的《乐典教课书》中译本所作之序言(1904年)中,曾氏说:

> 近年来因教育而少少知唱歌之要矣,因唱歌而少少知音乐之要矣。于是创音乐改良之说,于是立音乐改良之会。呜呼!革新中国不当如是耶?虽然,今日之言改良音乐,犹五十年前之练洋操、购兵轮耳,口令未改,驾驶无人也。噫!
>
> ……
>
> 夫曰音乐,其易事哉?专而习之,即其理而研究之,非可旦夕期也。音乐之入门曰乐理,或曰乐典,非此不足言音乐。
>
> 知其当然而不知其所以然,知实行而不知理论,亡吾中国者其在此乎。音乐者不知其理或典,不可以作曲,不可以用器。即或能之,不合节奏。故欲言音乐,当

① 张静蔚(编选、校点):《中国近代音乐史料》,"附录",313页。
② 参见:冯长春:"20世纪上半叶中国音乐思潮研究",中国艺术研究院博士论文,2005年,35—36页。

先读音乐理论或乐曲。①

而曾志忞所著之《音乐教育论》(1904年,载于《新民丛报》),则堪称中国近现代音乐史上第一篇从新的视角全面考察音乐的本质、功能及其与诗歌关系的论文。该文既是对戊戌以来,新式学校教育中音乐学科发展状况的总结,也提出了未来的发展目标,有较强的理论性和学术性,在音乐思想史上有着重要历史意义。在文章开端,作者称:

> 研究教育者,殆已公认音乐为学科之一目,于是亟相输入,以助文明。然而发轫不入正轨,终必迷途。下笔认题不具,终难中肯。爰辑东西名论,参以愚见,作《音乐教育论》,就今日吾国乐界情况,详言音乐之体用,及发达之方针。②

从文中可以发现,曾氏将一些在日本学得的西方近代音乐观念运用到了对中国传统音乐文化的认识上,从而形成了自己的具有鲜明的进化论和功利价值论的音乐观:

> 以乐助风教,尧舜以来之治道也。孔子听乐,三月不

① 张静蔚(编选、校点):《中国近代音乐史料》,209—210页。
② 同上,193页。

知肉味。西人亦以音乐为慰心之一大物。音乐者,诚美术[引者按:此"美术"为"美艺术"(Beaux Arts)之意,非特指视觉艺术]中最具完备之性质者也。其性质完备,故其发达力最普。能感能兴,人不问富贵贫富,老幼智愚;国不问开明优文,野蛮俗鄙,无一地无一时无乐器无歌谣。

高尚者有高尚之音乐,淫颓者有淫颓之音乐。故音乐足以敦风善俗,亦足以丧风败俗。前者得为美的引导,而后者得为恶的媒介。

……

乐有正的淫的,更分学校的、社会的。今欲发达何种音乐,则可行何种之方法。……学校音乐,与社会音乐,不可不严别。以吾国今日学界观之,社会音乐,流入下贱者,已不可救。吾人所当研究者,其在学校音乐乎。今日社会音乐,大半淫靡。苟一旦学校音乐发达,则此外不正之乐,自然劣败。闻内地某学校学生,其入校也,则唱《励志》、《勉学》,其出校也,则唱"一更一点月正圆"之句,此等处音乐家最宜注意者。①

这种将儒家思想中固有的排斥"郑卫之声"的成分与西方此时盛行的一元性文化价值论相结合的观念,对整个20世纪的中国音乐十分深远。然在曾氏当日,这种极端看法的

① 张静蔚(编选、校点):《中国近代音乐史料》,196—197 页。

原因,仍在于求救国保种、自强不坠,以解决当日所面临的瓜分豆剖的危机:

> 西人言日人无音乐思想,至今且有讥者。今日人更以是讥我,果我辈之不能耶? 亦日人之授教无法耶? 愿我同胞一思之。
>
> ……
>
> 吾国轻侮音乐,相习成风。苟家庭间朝弦暮管,非特父师戒之,亲友诤之,即邻右奴仆亦必私相诽谤。虽然,拨四弦、引七键,吐无限之情感,能使英雄泣、鬼神惊,天地之调和因之而发挥,宇宙之真美因之而显象,家族之关系因之而亲密,异类之动物因之而和好。非音乐之优美灵妙,其孰能与于此? 无论于……[**引者按:列举音乐之社会作用**]功用之大,如是如是。①

以曾氏彼时对西学之认识,尚不知欧洲在古代和中世纪对于实践音乐(尤其是器乐)也甚为轻视,对于沉迷于音乐技能之人,亦有"玩物丧志"之责。而视艺术音乐为精神象征、将音乐作品等同于哲学、文学作品的态度,亦是自 18 世纪后期方才萌现,至 19 世纪后期蔚为共识的。但曾志忞沉痛的呼吁,其实触及到一个十分重大的文化问题,即:中、西音乐

① 张静蔚(编选、校点):《中国近代音乐史料》,197—198 页。

的发展路径本来不同,及至近代,更成为两种截然相反的文化现象;而在强寇纷至、中国疲弱的政治局势之下,这种相反的情势便成为了进化论意义上的标的物,成为中国落后于西方的明证。这颇可以说明,为何"全盘西进、以西化中"的论调并未出现在话语权系统强大、作品意识明显的中国文学和美术领域,却在音乐界中引起了轩然大波,并最终实际成为了共识与主流的原因。可以说,中、西音乐文化截然不同的生存状态,在现今学人(尤其是音乐人类学家)看来正是可以互补共存的正常现象,但在清末民初刚刚受到西学影响的知识分子看来,却成为其饱受刺激之下毁弃传统的重要理由。如果说曾志忞的音乐思想还含有一些结合传统的印记,那么比他更为年轻的留日学生匪石(1884—1959)在当时颇有影响的革命派杂志《浙江潮》第6期上发表的《中国音乐改良说》(1903)就已经亮出了弃绝传统、全盘西化的观点。

　　匪石的论文与维新志士中激进派的思想具有明显联系,与浙江同乡、革命派巨擘章炳麟《辩乐》(1899)中的思想也有相通之处。① 值得注意的是,不同于梁启超、曾志忞、沈心

① 章氏既为革命党巨擘,亦是浙东学派和古文经学之最后传人。其思想要旨在于:将文化意义上的中国改造为民族意义上的中国,使六经等传统学术思想成为发扬"国性"的国家民族意识形态,将文化上的"夷夏之防"改造为近代的民族主义思想(参见:陈壁生:《经学的瓦解》的第一章"章太炎的新经学",华东师范大学出版社,2014年,10—51页)。这种从文化上的"天下中国"向政治上的"民族中国"转变的思潮,是造成近代中国主流意识形态大变化的重要前提,对于中国音乐思想史的发展也极为重要。在《訄书·辩乐》(1899)一文中,章氏云:"苟得大意,以是宣导滞著,不因于古,惟其道引而止。"(《中国近代音乐史料》,183页)可谓概况了具有近代"国族"意识的经学家对于音乐改良的态度。

工等人的乐论,匪石的论文并未太多涉及中、西比较问题和西乐自身的情形,而是从中国音乐文化内部的演变规律来论证中国近世乐教不振、文化衰微的问题。通过匪石的论述,读者感到自三代以来,中国音乐发展的道路似乎是一种退化的趋势,这无疑与谭复生将两千年之为政为学一概骂倒的狷狂之气同出一辙。在以一种非薄古今的"退化论"审视了从上古至近世的中国音乐之后,作者宣称:

> 今日乐曲之号称稍古者,乃推昆曲。昆曲始于明嘉靖之岁,逮今未远,而能者盖寡。而所谓京音,所谓秦声,所谓徽曲,风靡中土,迭为兴废。鄙哉,亡国之音也。①

作者随即指出了导致中国的"古乐今乐二者,皆无所取焉"的绝大缺点:

> 一、其性质为寡人的而非众人的也。
> 二、无进取之精神而流于卑靡也。
> 三、不能利用器械之力也。
> 四、无学理也。②

① 张静蔚(编选、校点):《中国近代音乐史料》,188—189 页。
② 同上,189—191 页。

作者于每一绝大缺点之下,均举出若干例证以说明之。如以"阳春白雪"、"伯牙子期"的典故说明中国音乐非为众人而设;以昆曲之婉约迤逦说明中国音乐无进取精神;以中土佛教音乐失天竺铙鼓方作而但存其义,说明中国音乐不善利用器械;以无精确乐谱、唯师徒相传说明中国音乐无学理。这些说法,以现今学术眼光视之,或牵强附会,或陈义过度,或以讹传讹,总之并无太多说服力;但在当时的特殊接受语境下,这样的辞章斐然、气势磅礴的雄文却颇有震撼力,以至于被认为是"戊戌新文化运动的直接影响","促成近代思想发展的新阶段"的起点。①

既然在作者看来,中国音乐自古至今,均如此不堪,那么当作何改变呢? 作者认为:

> 然则今日所欲言音乐改良,盖为至重至复之大问题。诗亡以降,大雅不作,古乐之不可骤复,殆出于无可如何。而所谓今乐,则又卑隘淫靡若此,不有废者,谁能与之? 而好古之子,犹戚戚以复古为念。虽然,吾向言之矣,古乐者,其性质为朝乐的而非国乐的者也。其取精不弘,其致用不广,凡民与之无感情。何以知其然也? 魏文侯谓子夏曰,吾端冕以听古乐,则惟恐卧,其不能发

① 张静蔚:"近代中国音乐思潮",《音乐研究》1985 年 4 期,81 页。

人美感明矣。且我非敢谓必尽弃旧乐也。虽然,徇其名而失其实,于我亦恶乎取。抑我又有一确例焉,则日本今日是也。维新之前,所用乐器,若琴、笛、琵琶、胡弓、三味线之属,类皆出自中土。明治改革,盛行西乐,自师范学校以下,莫不兼习乐学,未闻有妨于国民也,而今日犹日以音乐普及为言。嗟我国民,若之何其勿念也。

故吾对于音乐改良问题,而不得不出一改弦更张之辞,则曰:西乐哉,西乐哉。西乐之为用也,常能鼓吹国民进取之思想,而又造国民合同一致之志意。其大别二:曰雅乐,则学校及家庭之所用也;曰军乐,则军队及种种进行时之所用也。日本则军乐兼及于学校。庆应塾者,学校之原动力也。校中起居坐止,皆以军乐,盛之至矣。故吾人今日尤当以音乐教育为第一义:一设立音乐学校,二以音乐为普通教育之一科目,三立公众音乐会,其四则家庭音乐教育是也。吾国家政之衰,至今至极,乃至父子相仇,兄弟相阋,妻子相怨。盖古说主严,谓家政如国政,而其敝乃如此。积压之极,遂生溃乱,甚或投身于淫佚不洁之地,以戕其生,以破其家,以妨其社会。究其原始,则皆以家庭无音乐教育故也。呜呼,入其国,过其都市,弦歌之声,阒焉不闻;但见青楼丹楹,管弦杂列,冶郎游女,嘈杂笑谑,若之何其不不淫且佚也。

夫我非能知音者也。顾以为不言教育则已,苟言之,其必以感情教育为上乘。盖感情者,使人自入于至

情之范围,而未尝或叛者也。夫论事不外情理二者,泰东西立国之大别,则泰东以理,泰西以情。以理者防之而不终胜,故中国数千年来,颜、曾、思、孟、周、张、程、朱诸学子,日以仁义道德之说鼓动社会而终不行,而其祸且横于洪水猛兽,非理之为害也,其极乃至是也。以情者爱之而有余慕,而又制之以礼,则所谓人道问题,所谓天国,所谓极乐世界,皆互诘而无终始。至情无极,天地无极,吾教育亦无极。嗟,我国民可以兴矣。①

结合清末民初的思想界动向,这段话中包含的意识形态因素实在值得玩味。作者对中国音乐传统文化的全面否定("不有废者,何能与之"),正是将谭嗣同称中国两千年历史盖为"大盗乡愿"的激进观念之体现——这不啻为十年后勃兴的新文化运动"打倒孔家店"的先声。而如何改良此种"卑隘淫靡"的中国音乐呢?作者的态度很明确:"西乐哉,西乐哉!"在作者看来,像昆曲、京剧之类的卑下淫辞固无论矣,即便在较为温和的改良主义者(如康有为、曾志忞等人)看来值得称道的"古乐"(即雅乐、仲尼之乐)也只是"朝乐"、而非"国乐",根本不能适应中国当时所面临的"近代化"危机和"亡国灭种"的危险。唯有适应近代国家政治、社会和文化需求的"西乐"才能解决这一问题。作者尽管认为"西

① 张静蔚(编选、校点):《中国近代音乐史料》,191—193 页。

乐之为用也",但其所理解的"体与用"问题,已经不是张之洞等主张的"中学为体,西学为用",而是以"国族为体,西化为用",通过全面否定文化中国,来达到自强新民的目的,这与日本福泽谕吉在明治初年所倡导的"脱亚入欧"思想隐然相接。可以说,匪石的议论确实触及到了具有前现代性的传统观念模式与具有现代性的西方意识形态在看待音乐问题上的根本性分歧。

在这里,透过对音乐议论的观察,我们其实触到了中国近现代思想史上一个重要的问题:即随着中国在政治、经济、文化各个领域所面临的危机和西方民族主义观念的进入,中国人数千年来固有的文化本位意识正在逐步消减淡薄,而以现实利益为指向的国族本位意识开始萌生发扬。在此影响下,一部分知识分子开始认同以西方近代意识形态为主体的"普世性"价值观念,以进化论的标准看待中国固有文明形态(将中国传统思想观念中的许多核心价值观念视为阻碍国族进化、跻身于世界民族之林的障碍和落后物,必欲弃之而后快),这种态度一直影响到今日中国社会上的各种看似完全对立的思潮。而就各个艺术门类中变化最为剧烈、传统破坏最为彻底的中国音乐来看,匪石的观点,正是这种失去文化本位意识之后,以进化论和国族利益为最高指向的总体社会思潮在音乐思想界最早和最为明确的表述。

1890—1910间的20年,是中国近现代音乐思想史上新内容和新观念叠兴的时期,也是这一从属于中国近现代总体

社会文化思潮的思想领域诞生的初期。尤其是从戊戌变法失败至辛亥革命成功的十余年间,各种变革思想风云激荡,为中国新音乐文化的产生奠定了基础。① 在此阶段,维新派和清政府有识之士都将过去同文同种,而今已经变法自强的日本作为学习的重要对象,故而留日学生成为新音乐思潮和文化的主要代表;而对日本所吸收的西学的转介实际成为中国知识精英学习西方的主要途径。② 用身历其间的梁任公的话说:"因亡命客及留学生陡增的结果,新思想运动的中心,移到日本东京,而上海为之转输。"③日本在明治时期所产生的许多处理传统与今日、东方与西方关系的文化施为,极大地影响了中国留学生对于音乐的看法,尤其是物竞天择、民族至上的观念实际上成为这一时期中国音乐思想家远离传统、引进西学的基础。④

① 参见:冯春玲、冯长春:"中国近代新音乐文化的滥觞——辛亥时期音乐文化巡礼",《黄钟》2011 年 4 期。

② 据统计,自 1901—1911 年间,中国留学生数量最多时超过 20000 人,最少时也不下数千,而此时日本政、学两界中,亦颇有一些人士以帮助中国以期东亚联合自强为己任,由维新派蜕变而来的君宪派和主张推翻清朝的革命党,均以日本为活动基地,许多新思想都是从日本产生,然后通过各种渠道流回国内(参见:马里乌斯·詹森:"日本与中国的辛亥革命",费正清、刘广京[编]:《剑桥中国晚清史》[下卷],332—368 页)。

③ 梁启超:《中国近三百年学术史》(新校本),36 页。

④ 参见:高崝:《留日知识分子对日本音乐理念的摄取——明治末期中日文化交流的一个侧面》,文化艺术出版社,2009 年;冯长春:"明治时期日本音乐文化变迁对清末中国音乐文化的影响",《星海音乐学院学报》2013 年 3 期。

第二章 "天下中国"与"民族中国"在音乐思想上的交锋:北洋时期

一、坚守文化本位的"国粹"音乐思想

清室倾覆,民国肇建,中国政治与社会进入一个新时期。但是,从晚清开始进行的近代化事业以及与现代性相契的意识形态的建构过程并未完成,并且由于20世纪初期纷繁变化的世界形势而变得更加复杂。就包括音乐在内的中国文化的嬗变发展来看,在清末洋务、变法运动催生下产生的、从旧式文人士大夫转变而来、在不同程度上接受了西方影响的近代知识分子群体仍然是这一运动的主体,并和日趋繁荣稳定的城市文明相结合(北京、上海、广州等实现了其功能近代化的都市成为主要的基地)。他们在新的形势下继续投身于新文化的建设,并且在1915年前后的"新文化运动"和1919

年的"五四运动"中达到了一个新的高度。自戊戌变法以来产生的许多新的思想元素,到1919年最终走向成熟,并从根本上支配了20世纪中国的发展道路:"在中国思想史上,1898年和1919年,通常被认为是与儒家文化价值观决裂的两个分水岭。"①中国近现代音乐思潮中的"国族"意识与传统的"天下"观念在这一时期发生了激烈的碰撞。

自戊戌以来,依托新式学堂教育的开办,借复古改制之名而行全盘西化之实,日趋成为音乐思想界的主流倾向,但改革派毁弃一切传统实践的激进观点尽管振聋发聩,却并不能说服整个音乐界,倾向于不同程度地保留固有音乐文化的人士依然大有人在;同时,戊戌至辛亥年间主张学习西方刷新乐教的激进人士,其实大多数并未真正去过欧美,只是通过日本间接地接受西方音乐文化(由于维新改良在当时是一种时髦思潮,更不乏未出国门一步而跟风唱和者),其间也暴露出不少问题而为识者所讥。新派和旧派在音乐教育理念上的对立在民国初年表现得尤其激烈。② 当然主张西化的音乐思想家最为传统派所诟病者,在于将复古、西学与中国

① 福司:"思想的转变:从改良运动到五四运动,1895—1920年",费正清(编):《剑桥中华民国史》(上),杨品泉等译,1994年,中国社会科学出版社,315页。本章(该书315—396页)及该书第八章"思想史方面的论题:'五四'及其后"(许华茨著)含有对1895—1927年中国主要社会思潮及派别的深入明晰的论述。

② 参见:李岩:"音教争执——以辛亥前后'音乐教育'为例",《黄钟》2011年4期。

近世传统完全对立起来,主张"欲改良中国社会者,盍特造一种二十世纪之新中国歌"。① 在旧派看来,中国近世音乐传统中尽管有许多有待革新者,但其主体依然可资利用;传统音乐中固然存在不少"靡靡之音",而如康有为等人宣称的"欲复古必引入西学"的看法亦值得怀疑。

在辛亥革命爆发的 1911 年,有两篇音乐思想文献值得注意,即万绳武的《乐辨》(出版机构不详)和孙鼎的《中国雅乐》(《东方杂志》1911 年八卷 4 号),它们分别从如何处理传统与西学的关系上提出了不同于西化论者的新见解。

万绳武(生卒年不详),江西南昌人,是一位受清末新思潮影响同时又熟悉传统音乐的清末官员,②他曾任吉林省官报局(1906—1913)局长、五常知府,大约清亡后不仕,从事教育。万氏在《乐辨》中对研究音乐的"三趋法"显示以近代学科意识重新审视中国音乐传统的意味:

> 夫治乐者有三趋,其旨各不同:有乐政焉,有乐理焉,有乐声焉。奏文乱武,康乐和亲,出之以征诛,入之

① 曾志忞:"乐典教课书自序"(1904,《中国近代音乐史料》,211页)。在辛亥后,极力倡导"进化论"和"全盘西化说"的理论家还有陈仲子(生卒不详),其《近代中西音乐之必将观》(《东方杂志》1916 年 6 月 13 卷 6 号),列举中国音乐不如西洋音乐的五大方面,于辛亥前西化派旧说一一仍之,且加扩展辩证(文见前书,255—261 页)。

② 万氏在《乐辨》中自云:"予少也贱,习为声歌,于昆、秦、京、楚之腔,胥能正其拍律,金、革、丝、竹之器,皆能辨其宫商。"(《中国近代音乐史料》,233 页。)

以揖让,此乐之政也。王者习之,以兴天下,乐之属于治术者。聆音察理,以物和声,正之以官商,继之以律吕,此乐之理也。儒者习之,以永后世,乐之属于学术者。调丝弄竹,悦性陶情,托声调之抑扬,写胸襟之郁邑,此乐之声也。技者习之,以鸣一时,乐之属于艺术者。斯三者,旨趣既殊,其致力各异,故习于此者,或不善于彼。道不同,不相为谋也。然习于乐政者,使不通于乐理,则其政有不行;习于乐声者,使不精于乐理,则其声且不谐;此无他,理之不足运其声,而声之不足通于政耳。①

随后万氏论及"我国自三代以还,乐典散佚,雅乐沦亡。固乐理不明,而乐政亦以不修。"②在认为近世之人耽于靡靡之音,而不关注乐理方面,他与其他改良主义音乐思想家并无二致,但对于西化派学习西乐的状况却颇有微词:

时至今日,世界交通,我国学子游历各邦,耳食东、西音乐之美,渐知音乐之非小道,乃稍稍致心焉。学校特设专科,军旅特编专队,可谓少进化矣。然妄相比附,陈义多疏,以言尽美则犹未也,况尽善乎。《语》云:"一

① 张静蔚(编选、校点):《中国近代音乐史料》,232—233 页。
② 同上,233 页。

事不修,为政之耻,一物不知,儒者之耻,"有心人能勿于此加意哉。①

万氏以为"古今、中外治乐之道,异流而同源,今之学者误释之,有一极谬之点在",即所谓"以中乐比西乐之误和古乐比今乐之误"。在对比中、西音乐不同的乐理机制后,万氏断然否认了一些激进改良音乐家所认为的传统音乐不及古代音乐、中国音乐落后于西方音乐的看法,其中不乏极有见地的比较(如中西语言之差异对音乐的影响、中西律制之不同和乐器的关系)。② 万氏最后总结到:

> 惟当今日,乐政不修,乐理久晦。海内学子之谈乐者,既苦于文献之无征,又病于先入之为是。非舍己以从人,即食古而不化,纰缪百出,其失正多。使非及今而就正之,他日者,或使若辈与夫纂修乐典之役,有不贻笑于天下后世者哉。③

之前二十年间,由留日学生为主体发动的改良音乐运动,其主导观念多富于反传统、求新知的思想锋芒,亦因应着国人救亡图存的普遍心理。然而此种思潮究其实质,并无坚

① 张静蔚(编选、校点):《中国近代音乐史料》,233 页。
② 同上,234—235 页。
③ 同上,235 页。

实可靠的学理基础,对于中、西音乐的文化特质、历史源流、乐理机制乃至接受语境都谈不上深入系统的研究分析。万绳武的这篇议论确实看到了改良派的症结所在,也提出了"若夫乐理之原,精微宏奥,有非此编所能尽者,则拟俟诸异日,另辑专书,以质于世,请以此编为先导可耳"①的期待。这实际上为以严肃的学术态度整理国粹中的音乐内容、并研究学习西方音乐进行了思想预备。万氏此说在当时的影响尚不甚清楚,但不能不说其后如叶伯和、王光祈等人从音乐史编纂学的视角重新评估中、西音乐各自不同的路径,正是走了万绳武所预言的这条道路。

孙鼎(生平不详)《中国雅乐》一文,则对当时受康、梁影响的改良派意欲完全移植西乐(其实也是从日本所得的二手货)来作为新音乐主体的态度提出了质疑。其文一开头便说:

> 近世吾国唱歌书中,曲调多取自欧美(间有取自日本,然日本亦多取自欧美)。夫欧美之曲调,谱欧美之诗歌,固甚善也。何者,适乎歌喉耳。惟以之为吾国歌词之谱,则不合者众矣。②

① 张静蔚(编选、校点):《中国近代音乐史料》,235页。
② 同上,236页。

在大兴乐歌、陶冶民智方面,孙鼎、万绳武等人与改良派并无二致,但是在以何种具体乐歌曲调为内容上则出现较大分歧。孙鼎在该文中更为细致地对比了中、西语文之差异(甚至将《左传》的声调之美和英国大诗人弥尔顿作品的音韵相对比),并认为:

> 故以欧美曲调,谱吾国歌词,其不将吾国歌词之神理,尽丧于音中也几希。唱《阳关三叠》,而离人泪下,是非独由于词意之凄,亦由于音节之凄也。今若将《阳关三叠》,去其原谱,而谱以欧美之音,恐一唱而欲使离人泪下,不能之矣。①

这从根本上否定了改良派欲创制新音乐必须师法西人的论断,而要求在中国传统音乐本体中寻找可以植入新音乐文化的素材,将复兴乐教和整理国粹结合起来:

> 欧美曲调,既不合于谱吾国歌词,则自当取一合适者为其谱。合适者惟何?吾国旧有之曲调是也。(或将旧有曲调,斟酌损益,另造新声,惟不失其风雅态度。)吾国昔日于音律一道,研之盖精。厥后士大夫攻乎文学,精者遂少。今虽雅乐沦亡,而自六朝以下之曲谱,或能

① 张静蔚(编选、校点):《中国近代音乐史料》,238—239页。

求得一二也。……

后又思希腊学术,盛于古,衰于中,而复兴于近世,遂为今日文明之母。使吾国雅乐而如希腊学术,则他日之兴盛,或未可量也。(以下作者取数首中国古诗词旧曲译为西式记谱,谓"读者若将此与欧美曲调比较之、细辨之,即可知吾国音律之幽雅矣"。)①

值得注意的是:作者这里所再三称道之"雅乐",并非单纯指古代的宗庙祭享用乐,而是与士大夫、文人传统相紧密结合的仪式音乐和艺术音乐,在传统语境中,与之相对立者乃是勾栏瓦舍中的郑卫淫声。这种见解,其实是希望把中国新音乐文化的源头,归结为传统学术中经、集两部。从思想史的视野来看,这种观念极具"文化本位意识",而不同于改良派所立足的"国族本位"——如果真正付诸实施,中国近现代音乐教育与艺术活动的主体,当限于新式大学中的国学一门,进而发展出如日本之"邦乐"、韩国之"国乐"的音乐文化传承系统,并与对西方古典-浪漫音乐的传习判若两途。虽然在这种形势下,西式专业音乐学院和附丽于其下的各级专业音乐培训机构便无由取得绝对的主导话语权,但中国传统音乐的形态与观念亦不至于在20世纪上半叶的各种改革声浪中转瞬泯灭了。

万、孙二人的见解,在郑觐文(1872—1935)大同乐社活

① 张静蔚(编选、校点):《中国近代音乐史料》,239页。

动中得到了实践层面的响应。① 郑氏也成为了民国初年坚守文化本位来推进音乐文化发展的代表性人物。郑氏的音乐思想,尤其体现在他对中国传统音乐本体的理论与实践的重视上。如果说西化改良派认为中国音乐与西方音乐相较是"不及",那么在郑氏看来二者只是"不同"。在其1918年发表的《雅乐新编·初集》绪言中,郑氏明言道:

> 今学校教育设音乐一科,颇合古旨,理有可通。独惜所用曲谱均译自外洋,殊非乐尚土风之道。综计全国学校不下三五万,其于学生性质上感发之关系,诚非浅鲜。考中国历代雅驯乐曲,奚止汗牛充栋。而《诗经》三百篇,经尼山之手订,尤为最上乘。方今音乐家亟应穷稽博考其无原谱者,亦当根据学理,就辞协律,按意取节,使兴、观、群、怨之微旨,还归教育。不当徒习外风,以移易国性,况古谱亦未必完全无考也。②

郑氏观念,在当时颇有附和者,如陈懋治、黄子绳、周庆云、童斐、罗伯夔等人,形成了一个观点复杂而内容丰富的

① 有关郑觐文生平事迹及音乐活动的全面研究,参见:王丽丽:"郑觐文研究",南京艺术学院硕士论文,2011年;刘真:"郑觐文音乐著述研究",杭州师范大学硕士论文,2011年。有关大同乐社活动情况,参见:陈正生:"大同乐会活动纪事",《交响》1999年2期;——:"也谈大同乐会",《南京艺术学院学报》(音乐及表演版)1999年3期。

② 张静蔚(编选、校点):《中国近代音乐史料》,173—174页。

"国粹主义"音乐思潮。① 这与民初北京政府留意尊孔读经、前清遗老多得用事的大背景是一致的,也呼应着思想界在第一次世界大战后由反思欧洲近世文化的根本性缺失而主张回归中国传统的浪潮(尤以此时的梁启超和梁漱溟、熊十力等新儒家人士为代表,后文论及"新文化运动"与王光祈时还会涉及)。这些思想家对于中国传统文化在音乐方面所面临的深重危机有着痛切的认识,急于改变国人在音乐观念上藐视摒弃传统、一意入欧的偏执心理。他们的论说大多持论平和,也不乏对传统与西学的独到见解,其思想深度和文化关切在中国传统日渐凋敝的今天更显示出其不朽的价值。然而,在民国初年的混乱时局中,这种文化本位意识显然不如国族本位意识更能吸引知识界和文化界的重视。② 与郑

① 参见:余峰:《近代中国音乐思想史》,中国青年出版社,2009年,130—153页;冯长春:"20世纪二、三十年代的国粹主义音乐思潮",《中国音乐学》2005年4期;吴学忠:"近代'国粹主义'音乐思想产生、衍进、发展过程的研究",杭州师范大学硕士论文,2005年。

② 许多新文化运动的积极参与者,对国粹主义思想家予以了猛烈而辛辣的抨击。如鲁迅在1918年写道:"什么叫'国粹'?照字面看来,必是一国独有,他国所无的事物了。换一句话,便是特别的东西。但特别未必定是好……譬如一个人,脸上长了一个瘤,额上肿出一个疮,的确是与众不同,显出他特别的样子,可以算他的'粹'。然而照我看来,还不如将这'粹'割去了,同别人一样的好。"而张若谷在《中国民众音乐》(1927年)中更是直接批评"国粹"音乐思想:"直到现在还有大多数识了几个臭字的读书阶级,中了圣贤思想的遗毒,沉湎在'中国自古为礼乐之邦'一类的酸文里面,常在梦想三代以前的中国古代音乐,墨守着那荒乎其谬的中国的音乐的道统……因此常慨叹发出'我华夏四千年相传之古乐,益放失而不可复循,亦移宫换羽之通矣!'一类的牢骚语来。其实这一辈子所谓关心提倡古乐者,都可以送上一个糊涂虫的绰号。"(转引自:冯长春:"20世纪二、三十年代的国粹主义音乐思潮",84页。)

觐文创办大同乐社同时,以《新青年》为基地的新文化运动已经蓬勃展开。在"民主"与"科学"的神主牌下,中国传统道德与学术遭到了来自国人自身的前所未有的猛烈抨击,在国族本位心理的鼓动下,"打倒孔家店"成为"新文化运动"干将改变中国落后现状的不二良方。而20世纪上半叶中国社会结构发生了深刻剧变,传统"雅乐"所以存在的物质基础与上层建筑都在迅速崩塌,在此思潮背景下,坚守文化本位的音乐思想所遭遇的颓势也就可想而知了。郑觐文在发表这篇序文十年后感概说:

> 音乐如此难兴,究竟是何缘故呢?真令人百思不得其解。余因此问题,横直在心,已非一日。直到现在,因辑《中国音乐史》,由各方面考察,方才撤底了解音乐的难兴。并非别故,乃在音乐本身,名实不符的关系所致。如今大声疾呼高唱入云的"国乐国乐",考其实际,止有杂乐类一部分的丝竹价值。理不充,法不备,规模狭小,弄来弄去,几件不值钱的家伙,几只单簿得很的老调子,挂了"国乐"的招牌,专用娱乐二字做号召,教导的只知娱乐,学习的当然也只晓得娱乐。好像国乐的事业,除了娱乐之外,别无所用的了。在此民穷财尽的时代,大多数人的心理,正在忧愁得了不得。这种单讲娱乐的丝竹品,适立于反比例的地位。难怪社会不十分重视,政府也不出面提倡了。更有一般热心国乐的,他说国乐与

国民性有极大的关系,这点不差。但是现在所谓的国乐是否能代表国民性,国民性是否即包括在现在的"丝竹"(之)内? 这个问题,我们一向太不注意。所以弄到现在,不知误用了多少心力。①

显然,郑氏希望将古代"礼乐"径直等于今日"国乐"的梦想破灭了。而令郑氏深感困惑失望的是,他越是强调"国乐"代表了中国古典学术和艺术传统的精华,在一般的实践层面,社会大众却越是将其等同于丝竹等俗乐,再将之与西乐相较,辄以为"国乐"粗鄙不文,等同娱乐,不如西乐精善,饱含文化附加值。② 尤其是1920年代以后,伴随形形色色的

① 《申报》1928年7月23日。
② 彼时,中国知识界对于中国传统的音乐的看法,多受西方人士的影响;而受到19世纪浪漫主义音乐文化与审美观念影响并保持"欧洲中心"意识的西方人士对于他们不了解的中国音乐,多持反感厌恶之态(此与17—18世纪启蒙思想家崇拜中国之时西方传教士所转述的中国音乐之佳处大相径庭),称之为"丑恶不堪"、"琐屑喧闹",甚至目为动物禽兽之嚎叫(参见:冯长春:《中国近代音乐思潮研究》,人民音乐出版社,2007年,16页)。而中国知识界中人(其中很多爱国的民族主义者)在鸦片之役后直至民国,样样受西人影响,在音乐审美意识上,亦颇不乏"汉儿学得胡儿语,转向城头笑汉儿"之见解,这方面例子不胜枚举。而郑觐文在这样的潮流中,是勇于捍卫中国音乐传统文化和审美价值的第一人。1933年初英国著名作家、音乐批评家萧伯纳来华访问,在上海对梅兰芳谈及中国音乐嘈杂粗俗,无文化价值可言,郑氏乃于《申报》副刊以"许如挥"之名发表《辟中国无文化可言之谰言》一文相回击。文中云:"吾愿君(指萧伯纳)以后勿再作此不完全之论调,吾更愿梅君多读古书,作根本之研究,不再以三十年戏剧生活骄人,盖三十年前之伶工,大都不学无术,其资格地位,不能与今日之伶工并论,岂梅君未知之乎? 吾之此言,为梅君告,更不仅为梅君告,凡负有(转下页注)

西方社会主义、阶级斗争思想的涌入,传统雅乐被打上了统治阶级的没落印记,并将其和代表"人民群众"的民间音乐对立起来。至此,以郑觐文为代表的雅乐复兴运动从实践和理论上都已成无力回天之势。① 既之而起的刘天华诸人,虽然也倡导"国乐改进",但已不再坚持文化本位和精英古典主义的取向,而是力图用西方音乐要素改良丝竹等俗乐,使中国民间音乐能在西化与现代的夹击下找到一条生存之道;而国粹派思想家念兹在兹的属于士夫文人的"雅颂之乐"和

(接上页注)文化之责者,皆当加以注意焉。……然则中国真正之文化何在? 曰四千年前已有专词名为声教,(一曰礼乐)上自国家大典,下而社会交际,以及士人诵赞,小贩营生,甚至乞丐求食,莫不有一部分之音乐化,萧君之所谓大自然文化者,当在此而不在彼云。"(许文霞:"郑觐文佚篇《辟中国无文化可言之谰言》论考",《音乐艺术》2004年2期)郑氏为一文化本位主义者,姿态明矣;然其思想开明,绝非抱残守缺者,其劝梅兰芳多读古书,勿作不学无术之伶人,又言三教九流之音乐皆有文化,真是深著远见之至论。其思想之力,实在超越了当时西方一般的音乐学者和理论家。

① 如前引张若谷的《中国民众音乐》对大同乐社的活动予以猛烈批判:"他们这一辈人所提倡的、保存的、研究的所谓中国古乐,左右也不过'庙堂音乐'和'朝廷音乐'而已。这类音乐只是为举行礼仪时的一种点缀品……这不是我们要故意挖苦蔑视中国的古乐,只消看保存中国音乐'硕果仅存'的上海大同乐会,最近不是应了孙传芳聘请,在南京做了古乐投壶的一出把戏么?……再退一步想,即使这类音乐有时也可以用来'孤芳自娱',但是终不出乎'涵养性情、陶冶身心'的作用,这已经失掉了'以同情方法来激励听众情绪'的音乐原则了……对于这一举提倡古乐者的迷执泥古,我们倒也不必白费心思去叫唤他们觉悟……这辈所谓热心保存国粹的国乐专家们,他们不但常常恭而敬敬地努力拥护着那所谓正统派从黄帝传下来的国乐,并且还要拼性命地去排斥那些'郑卫之声'的俚歌俗调。换一句话说,他们是要'小心谨慎'地卫护那'圣贤音乐',另一方面却是要'防微杜渐'地去破坏'民众音乐'。"(转引自:冯长春:"20世纪二、三十年代的国粹主义音乐思潮",84页。)

礼乐大同的"天下"情怀，除古琴还能筚路蓝缕延续下来外，其主体最终在日常音乐生活中烟消云散，只作为中国古代音乐史关注的纯学术问题引发一点怀古的幽思。

二、主张"西化"的"国族"音乐思想

如果说音乐思想界坚持中国文化本位的"国粹论"者因应了清末民初"新传统主义"思潮的出现，即"含蓄地认为中国价值观的核心，正是与西方的道德价值观相对立的"，①从而在文化上反对"西化"，以此和维新变法后形成的主张"西化"以救亡图存的思潮形成了对比，②那么主张进一步引入西方文化（常常是以"普世价值"和"科学先进"的名义理解"西学"）以改变中国"落后"现状的国族本位思潮并未停止，并且在这一时期借着"新文化运动"的助力获得了更为广泛的影响力。这一运动对于音乐思想史的影响尤为深远，尤以

① 福司："思想的转变：从改良运动到五四运动，1895—1920 年"，费正清（编）：《剑桥中华民国史》（上），345 页。
② 尤可注意者是：在民国初年，原先改良派的思想巨头康有为和梁启超都开始转向保守的"国粹派"：前者积极提倡以儒教为法定国教并写入宪法，并对北洋政府的教育文化政策产生了很大影响；后者在第一次世界大战后游历欧洲，著《欧游心影录》，开始反思以"科学"和"民主"自居的西方文化的缺失。辛亥革命的重要参与者章太炎则力图将文化传统与民族意识结合起来，将学术研究视为"发扬国性"的手段。但这些过去的激进人士的思想变化在"新文化运动"的年轻参与者看来，多被视为"反动"和"守旧"，他们所极力倡导的"国性"观念也因其中包含了过多的旧文化因素，而无法被"五四"以后的主流思潮所接纳。

蔡元培和萧友梅在这一时期的音乐思想为代表。

庚子之役后,中国学生留学国外之情形发生变化。欧美诸国逐渐取代日本成为了中国留学生的主要去向。到了辛亥之后,留学东洋者益少,留学西洋者日多。后者不仅比前者更加深入到西方文明的内部,而且对20世纪之初欧美社会此起彼伏的各种革命与社会思想也极为敏感。从辛亥革命后开始,留学欧美的学生逐渐成为中国音乐文化和音乐思潮的积极推动者,他们继承了学堂乐歌运动一辈人的足迹,成为中国近现代音乐思想史上的第二代生力军。

蔡元培(1868—1940)在辛亥之前先后留学日本、德国,辛亥以后也一度旅居德、法,对于西方学术文化有较深刻的认识,其音乐思想也倾向于西化改良的路线。作为一位杰出的教育家,蔡元培对新文化运动起到过重要的推动作用,并且极为重视艺术教育,在担任南京国民政府大学院院长任内,他亲手创办了国立音乐院(1927年)和国立艺术院(1928年)。蔡元培身为清末翰林、维新运动积极参与者、同盟会元老和民国肇建后之第一任教育总长以及1917—1923年间的北京大学校长,其美育思想对20世纪上半叶的中国音乐教育产生了深远影响。[1]

[1] 有关"美育"思想在近代中国音乐史上的产生、发展与流变(包括王国维、曾志忞、蔡元培、黎锦晖等人士的观点及相关实践情况),可参见:冯长春:"20世纪上半叶中国音乐思潮研究",中国艺术研究院博士论文,2005年,48—71页;李岩:"'美育'之兴起、确立及(转下页注)

美育思潮在近现代中国音乐思想史中的发源可以上溯到20世纪之初。著名学者王国维留学日本期间,受西方思潮影响,著有《论教育之宗旨》(1903年)一文,其中首次将美育和德育、智育并举,主张:"德育与智育之必要,人人知之,至于美育有不得不一言者。盖人心之动,无不束缚于一己之利害;独美之为物,使人忘一己之利害而入高尚纯洁之域,此最纯粹之快乐也。孔子言志,独与曾点;又谓'兴于诗','成于乐'。希腊古代之以音乐为普通学之一科,及近世希痕林、希尔列尔等之重美育学,实非偶然也。"①王国维的美育思想,成为学堂乐歌运动的重要理论依据,得到了沈心工、李叔同等音乐家的赞同。

进入民国时期,在身为教育总长的蔡元培倡导下,以"唱歌"为主要内容的美育被正式载入北洋政府的《教育宗旨令》:"注重道德教育,以实利教育、军国民教育辅之,更以美感教育完成其道德。"②而蔡氏在1917年发表的著名论文《以美育代宗教说》被认为具有鲜明的"新文化运动"特点,

(接上页注)景观",《黄钟》2007年1期。关于蔡元培音乐思想及其在当时影响问题的深入研究,可参见:张友刚:"蔡元培音乐思想简论",《人民音乐》1989年9期;修海林:"蔡元培的音乐美学理论与实践",《中央音乐学院学报》1995年4期;黄旭东:"论蔡元培与中国近代音乐——兼评修海林〈蔡元培的音乐美学理论与实践〉",《中央音乐学院学报》(一、二)1998年3、4期;黄旭东:"蔡元培的音乐思想与现代中国音乐文化建设",《人民音乐》2008年4期。

① 转引自:冯长春:"20世纪上半叶中国音乐思潮研究",49页。
② 同上,51页。

而蔡氏显然是秉持国族本位意识来理解美育的要旨和内容的。他的美育学说具有强烈的西方近代教育科学的印迹:"鉴激刺感情之弊,而专尚陶养感情之术,则莫如舍宗教而易以纯粹之美育。纯粹之美育,所以陶养吾人之感情,使有高尚纯洁之习惯,而使人我之见、利己损人之思念,以渐消沮者也。"①对于国粹派音乐思想,蔡元培秉承"兼容并包"的态度,却并不热心;但对于中国传统文化中的音乐内容,他也表现出一种朴素的热爱,这与纯粹的西化派音乐思想家有所差异:

> 儿童本喜自由嬉唱,现在的学校内,却多照日本式用 1234567 等填了谱,不管有无意义,教儿童去唱。这样完全和儿童的天真天籁相反。还有看见西洋音乐要用风琴的,于是也就买起风琴来,叫小孩子和着唱。实则我们中国,也有箫笛等简单的乐器,何尝不可用? 必要事事摹仿人家,终不免带著机械性质,就不可算是真美。②

蔡元培作为 20 世纪上半叶最重要的教育思想家之一,其美育理念包含着以塑造"民族国家的国民性"为宗旨的西

① 转引自:冯长春:"20 世纪上半叶中国音乐思潮研究",52 页。
② 蔡元培:"普通教育与职业教育",转引自:冯长春:"20 世纪上半叶中国音乐思潮研究",53 页。

方学理背景。而其和音乐有关的思想内涵在中国近代著名的音乐家萧友梅(1884—1940)的论述中得到了更为系统的表述。

萧友梅亦先后留学日本和德国,并参加过辛亥革命运动。由于其在德国专门学习作曲和音乐理论,并获得莱比锡大学音乐学博士学位,其对西方音乐的认识深度要远远超过同时代的音乐思想家,对音乐实践和音乐教育也提出了更多切实的建设性思考。① 一方面,他承认中国传统文化中的音乐"有别于欧洲的一点是它具有更为深刻的意义,它不仅仅是产生音乐以及伴随而来的享受,而是同时甚至是具有政治的重要性的一种国家的设施",②并且主张"吾辈为适应时代需要而创作新歌,为适应社会民众需要而创作新歌,将一洗以前奄奄不振之气……以表泱泱大国之风"③;但同时,他亦从日、德的音乐教育现状出发,痛感中国音乐教育的落后,并且从进化论的角度,认为中国音乐落后于欧洲,要改变中国音乐"落后"的现状,就必须取法欧美,运用其优越的记谱

① 关于萧友梅音乐思想的研究及评价,可参见:孙继南:"萧友梅的音乐教育思想与实践——《萧友梅音乐文集》读后",《星海音乐学院学报》1993年3—4期;宋祥瑞:"萧友梅学术辨释"《黄钟》1993年4期;魏廷格:"萧友梅的音乐思想及其现实意义:有'罪'还是有功"(上、下),《中央音乐学院学报》1998年1、2期;楼徐燕:"论萧友梅的国乐观",《黄钟》2004年1期;刘靖之:"萧友梅的音乐思想与实践",《论中国新音乐》,上海音乐学院出版社,2009年,153—184页。
② 萧友梅:《十七世纪以前中国管弦乐队的历史的研究》,转引自:刘靖之:"萧友梅的音乐思想与实践",《论中国新音乐》,154页。
③ 萧友梅:《歌社成立宣言》,同上,155页。

法、多声部音乐体系和交响乐思维来提升中国音乐的素质。在他的博士论文《十七世纪以前中国管弦乐队的历史的研究》(1916年)中极为明白地表露了这种看法:

> 在中国没有得到欧洲音乐一样向多样化更进一步的发展。然而中国人民是非常富于音乐性的,中国乐器如果依照欧洲技术加以完善,也是具备继续发展的可能性的。因此我希望将来有一天会给中国引进统一的记谱法与和声,那在旋律上那么丰富的中国音乐将会迎来一个发展的新时代,在保留中国情思的前提之下获得古乐的新生,这种音乐在中国人民中间已经成为一笔财产而且要永远成为一笔财产。①

无疑,萧友梅是一位爱国者,但他对于中国固有音乐文化传统并无太多敬意。从他出生广东著名侨乡的学习成长经历可以看出,他的爱国情感其实是受欧洲近代民族主义思想影响而生发出的国族本位意识,而不是像郑觐文等人由对中国传统文化艺术的热爱而激发出的文化本位意识(从其1920年完成的《中西音乐比较研究》和1938年完成的《旧乐沿革》中可以窥见)。而音乐文化价值观上,他是持进化论

① 萧友梅:《中国古代乐器考》,廖辅叔译,吉林出版集团,2010年,5页。

立场的,即认为对落后的中国音乐无需留恋,为了达到爱国自强的目的,就应该积极学习先进的西方音乐。① 这种思想经过新文化运动的传播,在 20 世纪 30 年代为大多数中国音乐家所承认,直至今日仍然对中国音乐生活发生着强烈的影响。萧氏在《最近一千年来西乐发展之显著事实与我国旧乐不振之原因》一文中更加明确地提出:

所以我国旧乐的不振可以说有下列的三大原因:一、以前吾国乐师无发明制造键盘乐器与用五线记谱能力。二、以前吾国乐师过度墨守旧法,缺乏进取精神,所以虽有良器与善法的输入,亦不愿意采用或模仿。三、吾国向

① 基于国族本位意识的音乐进化论,是萧友梅否定传统音乐的形式,主张借西方音乐改造"旧乐"以造成具有时代精神的"国乐"的理论基础。在萧友梅看来,"西方音乐"并非相对于"东方"或"中国"音乐而言,其实质是一种超越了中国固有"落后音乐"的先进种类,是中国音乐未来发展的终极方向("因为中国音乐将来进步的时候还是和这音乐一般,因为音乐没有国界的"[《旧乐沿革》]);而吸收了西乐精华的先进的"国乐",其精神内涵则为"能表现现代中国人应有之时代精神、思想与情感者,便是中国国乐。"(《复兴国乐我见》)这种思想观念在客观上代表了国民党政府在 20 世纪二、三十年代的文化政策;而从对中国近世音乐传统的态度上,二者其实是一脉相承的。这也是为什么,萧氏在抗战军兴后提出的"国防音乐"思想与左翼文化路线呈现出许多相似性的原因(参见:居其宏:"萧友梅'精神国防'说解读:兼评贬抑'学院派'成说之历史谬误",《中国音乐学》2006 年 2 期)。而这种观念,不仅体现在音乐学术上,也出现在许多人文社会学科研究领域(例如郭沫若等人以马克思主义历史学来解决中国古代的社会形态和古代史研究的断代问题),这在客观上是造成 20 世纪后半叶中国学术和艺术在文化本位性上"失语"的重要原因(参见:宋祥瑞:"萧友梅学术辨释",《黄钟》1993 年 4 期)。

来没有正式的音乐教育机关,以致音乐教授法未加改良,记谱法亦不能统一……今后习旧乐者和教学者均应格外虚心,同时要把西乐记谱法、和声学、对位法、乐器学、曲体学加以研究,方才可以谈到整理或改造旧乐。①

从萧友梅有关中国音乐历史与传统的论述中,不难发现:他对于中国传统音乐的形态其实并不甚精通,但据此他却提出了要以西方形式改造中国音乐的重要论断:

> 与其说复兴中国旧乐,不如说改造中国音乐较为有趣。因为复兴旧乐不过是照旧法再来一下,说到改造,就要采取其精英,剔去其渣滓,并且用新形式表出之,所以一切技术与工具须采用西方的,但必须保留其精神,方不至失去民族性。(《关于我国新音乐运动》)②

这种硬要将中国音乐削足以适西方之履的认识,在今日看来,甚至比一意崇洋、不理睬国乐更为可怕,而萧友梅大约正是这种"改造论"的始作俑者。具有讽刺意味的是,在1949年之后,尽管萧友梅一度被指为"全盘西化论"和"民族虚无主义者"而备受批评,但中国音乐教育界和理论研究界

① 转引自:刘靖之:"萧友梅的音乐思想与实践",《论中国新音乐》,165页。
② 同上,167页。

在1949年后在如何处理传统与西方的关系问题上,和萧氏的观念是如出一辙的,只不过从取法日德,变成了取法俄苏,而对于坚守文化本位、反对西化的国粹论者照样视为封建余孽和五四新文化对立面大加挞伐。故而,萧友梅的音乐思想在当时具有普遍性和典型性,实际上代表了20世纪大多数中国文化精英(他们已经不再是传统语境下的"士人"了,而是具有现代性身份认同的"知识分子")急欲弃旧立新的功利心态,其成因是十分复杂的。①

① 参见:刘靖之:"萧友梅的音乐思想与实践",《论中国新音乐》,181—184页。萧友梅的音乐思想在20世纪二、三十年代的受西方学术文化影响的知识分子中是具有典型性的,而且在当时音乐生活之中有着广泛的实践基础。长期受西方殖民文化影响、并有萧友梅亲手创办中国第一所音乐学院的上海固无足论,即使是在国故深厚的故都北京的知识分子群体中,也颇不缺少这种"全盘西化论"者(1920年代在柯政和的倡导下影响甚大的北京师范大学"西乐社"的活动即是其鲜明体现,参见:李岩:"朔风起时弄乐潮——20世纪20年代的西乐社、爱美乐社及柯政和",《音乐研究》2003年5期,34—37页)。但如果认为,中国音乐在近代西方强势文化的侵蚀和压力下,呈现出西化的态势是一种必然现象,那么两个反证是:同属东亚儒家文化圈的日本和韩国,尽管在近代也面临同样的压力,其固有音乐文化传统却得以延续下来,并与舶来的西方音乐并行不悖(中国近现代音乐思潮中的西化改良观念,尽管大多受明治维新的日本影响,但日本却并未出现以西方音乐全面改造传统音乐的情况,在20世纪上半叶"亚细亚主义"盛行的时代,日本文化反而表现出强烈的去西方倾向;而与中国传统音乐文化在实践形态上更为接近的韩国,在日治时期结束后立即成立了"国立国乐院",成为朝鲜王朝时期宗庙雅乐等传统乐种的主要教育、研究和表演机构)。但在中国,对于西方思想与文化(不管是来自欧美还是俄苏),各派势力均持积极欢迎态度(尽管在政治现实利益上与这些国家存在冲突);但与此同时,却始终表现出基于现实国族利益的强烈反传统意识(尤其是对于传统文化中的古典-精英内容的批判是从"五四"到"文革"的思想主线;而对于传统中的民间草根部分则采用西方视角与方法改造诠释之)。

三、传统与西学的折中:赵元任与王光祈

赵元任(1892—1982)作为中国现代语言学学科的奠基人之一,也是五四时期著名的作曲家。其歌曲创作的语汇技法以及意境内涵在1920年代独步一时,事实上代表了当时中国艺术歌曲的最高水准。[①] 尤其值得注意的是,赵元任不仅很好地掌握了西方古典-浪漫时期艺术歌曲创作的手法,而且有意识地将中国民间音乐的素材引入歌曲的旋律和钢琴伴奏之中,这与不少完全照搬西方作曲技术的"洋派"音乐家有很大不同。[②] 作为一位受过完整西方学术训练的高水平"业余"作曲家,赵元任的音乐思想极有见地,独树一帜。在语言语音学方面的深厚功力使他对中国传统音乐的形态特征(尤其是音乐和语言的关系)有着独到的见解,而强烈的爱国情感又使他对中国音乐的传统怀有深深敬意。如果说"新文化"运动极力倡导"科学"和"民主"的"西方"价值观,那么赵

[①] 赵元任的音乐活动,如果将其视作兼受中国士人文化涵养和西方近代学术训练的学者型知识分子的代表,亦有其涵盖性与背景。即如赵氏时任导师的清华大学国学研究院,就有相当活跃的音乐研究和实践活动,并且从面对传统和西学时提倡中西交融、两不相废的态度。参见:贾抒冰:"清华国学研究院的音乐事迹",《中央音乐学院学报》2005年3期。

[②] 汪毓和:"谈谈赵元任音乐作品中的创新问题",《人民音乐》1979年5期。

元任真正是以"科学"的理性态度来面对中国传统音乐在形态特征上的价值,而非像许多"西化派"那样,以进化论的尺度极力贬低或摒弃。20世纪以降,中国人(包括知识分子)在面对西方文化时,往往抱有盲从和迷信的态度,这种"科学主义"思想其实正是"科学"精神的对立面。

赵氏在处理传统与西学的关系问题上,秉承一种"扬弃"的中庸态度,既批评"古乐惟用于宗庙大典而已","士大夫犹以礼乐自侈,亦可悲也";同时又肯定"乐之淫正,民族之兴亡系焉",更为难能可贵的是,他主张"欲救今乐之失,复古袭西当并进","西乐则当尽其所能,为国人作驵走也",①这种具有"中体西用"色彩的本位意识,使其音乐思想超越了当时国粹和西化的两极化对立。而赵元任的美学观念亦体现了儒家固有的观念:

> 夫美术[引者按:此"美艺术"之意,即泛指音乐、绘画、戏剧等各艺术门类]之本意,固不在拘泥于法则……音乐之为用,在以乐意表感情……凡事"过犹不及",在美术何独不然。相对相应,而美效以彰。
>
> 奏乐人最高之意志,在能达著乐者所欲达之情意。

① 转引自:张静蔚:"赵元任音乐遗产的民主精神",《音乐艺术》1993年4期,26—27页。

> 故奏者必须细心研究……有时须研究著乐本人之情性与历史,与其著此乐之原因,然后得奏完美之乐。①

联系到赵元任创作中对于丰富的旋律和"韵味"的重视,选择歌词文本时注重其中包含的现实和民生题材的关注,但在和声、曲式和织体等技术成分上又采取"为我所用"和"拿来主义"的态度,主张:"中国人要么不做音乐,要做音乐,开宗明义的第一条就是得用和声",又说:"在我的行动上,还是恋恋不舍的渐趋国化",主张:"把西洋音乐技术吸收成为自己的第二个天性,再用来发挥从中国背景、中国生活、中国环境里的种种情趣。"②可以说,对作为作曲家的赵元任而言,用以平衡传统与西学的立足点是中国文化的当下实际和广阔丰富的现实生活场景。这在20世纪上半叶的中国作曲家中是极为难能可贵的,但这种思想除了少数后继者之外(如江文也、谭小麟),在观念层面和技术层面却并未真正成为新音乐创作的主流。

王光祈(1892—1936)是20世纪上半叶重要的思想家和社会活动家,也是"五四"时期的代表人物。王光祈学术思想活动的范围要远远超出音乐领域,在这一点上,他与同时代一些专注于音乐教育的人士有很大不同,但却比较接近康

① 《音乐艺术》1993年4期,27页。
② 同上,30页。

有为、梁启超等社会改革家在从事政治、社会、经济问题的研究之余思考音乐问题的情形(尤其是致力于在传统和西学之间寻找现实立足点的路子)。应该承认,王光祈是从"新文化运动"涌现出的诸位思想领袖中最关注音乐问题的,而其音乐思想的深度和广度又远远超过了同时代的其他音乐思想家。①

王氏早年在北平创立"少年中国"学社,深得蔡元培、李大钊等人激赏。他致力于通过社团活动组织青年投身学术与政治,其思想观念具有强烈的空想社会主义特质。这种既反对抱残守缺、又不同于极端革命的改良观念其实是维新思想的延续,在"新文化运动"中具有一定的代表性。在他早期的改革理想中,以西学整理本土文化的国族意识是值得注意的:

> 本会宗旨统言之,则为本科学的精神,为社会的活动,以创造少年中国。析言之,在理论方面,则为采取西洋科学方法,整理本族固有文化,由此以唤起中华民族的独立精神(亦可称为民族文化复兴运动。)②

① 有关王光祈的研究状况,可参见:牛岛忧子:"中日的王光祈研究之现状与课题",《音乐探索》2010年2期;李岩:"对王光祈定位的研究——以相关研究者的言论及著述为例",《中央音乐学院学报》2010年4期;胡扬吉:"王光祈研究要:1924—2012",《音乐研究》2013年1期。

② 王光祈:《少年中国运动序言》,转引自:俞玉滋、修海林:"论王光祈的音乐思想",《音乐研究》1984年6期,14页。

当社会改革之理想无法实现之后,王光祈于 1920 年选择赴德国留学。① 其在德国深入研究音乐理论和学术,亦有着深厚的现实关怀,与其"少年中国"的理想一脉相承。但可以注意者在于:王氏之学术思想,在赴德前后实有较大不同。如果说出国前在北京期间,他主要受到在"新文化运动"和"五四时期"激荡一时的西方泛社会主义思潮的影响(尤其是与中国古代避世理想较为接近的无政府主义和空想社会主义思潮,并且通过他实际力行的"少年中国学社"及工学互助团体现出来),对于传统文化亦多持批评态度(虽不极端),这与大多数引领风潮的同代人亦并无太大不同。② 但在其赴德留学后,一方面此时"新文化"一代学人的思想本身在发生急剧分化(如陈独秀、李大钊等人接受了苏联式的共产主义思想;而胡适和周作人等人的思想亦发生了较大变化),另一方面,王氏本人旅德期间,亦受到特定学术观念的影响(如王氏在柏林求学期间的许多老师都是比较音乐学

① 关于王光祈去国留德原因,学界有不同看法,大致有"于公"、"因私"两说,参见:廖辅叔:"记王光祈先生",《音乐研究》1980 年 3 期;韩立文:"音乐学家王光祈生平事略",《音乐探索》1983 年 1 期;王勇:"还历史一段真相——关于王光祈留德原因的重新考证",《中央音乐学院学报》2007 年 2 期;宫宏宇:"王光祈与吴若膺关系考",《中央音乐学院学报》2008 年 4 期;修海林:"对王光祈出国留学原因的再认识",《音乐探索》2010 年 3 期。

② 参见:黎永泰、刘平:"王光祈的空想社会主义思想探讨",《重庆师范学院学报》1985 年 4 期;朱正威:"五四时期王光祈的思想剖析",《近代史研究》1988 年 4 期;余三乐:"恽代英与王光祈:五四时代同始异终的典型",《北京党史研究》1998 年 4 期。

"柏林学派"的大家①),这些西方学术观念与王氏自身的文化与学术背景发生了碰撞与交融,产生了他自身独特的观念系统,其思想之于中国近现代音乐思想史和中国音乐学学术史的特异价值主要是在赴德后体现出来的。从学术研究的角度来看,其引介的西学(比较音乐学)与其自身从事的研究思考(即"中西音乐的比较研究")是相互联系的,但却不是一回事。从前者来看,固然对于中国乃至整个东亚的音乐学学术研究产生了深远的影响(日本岸边成雄称其为"第一位把柏林学派的比较音乐学导入亚洲的东方人"),其主要成果为《东西乐制之研究》、《东方民族之音乐》,并且从其音乐学术思想的发展过程来看,其关注比较音乐学但却未折服膜拜于这种在欧洲方兴未艾的显学②;但后者却是更具原创性和文化本位意识的思想结晶,其中透露出的"中体西用"的视角是对中国近现代音乐思想史的杰出贡献。③

① 俞人豪:"王光祈与比较音乐学的柏林学派",《音乐探索》1986年3期。

② 参见:管建华:"试评王光祈的比较音乐学观点",《音乐探索》1984年1期;宋祥瑞:"王光祈学术阐微",《中国音乐学》1995年3期,97—98页。关于王光祈的"比较音乐学"研究在汉语语境中的接受状况,可参见宋文,98—102页。

③ 王光祈对于中西音乐从语法机理、乐器唱腔、音乐戏剧到文化心态、美学观念的比较研究,相对于同时其他其他具有"比较意味"的中国音乐论著而言,一个突出之处在于:并非一味地主张西方文明、高级、进步,指责中国音乐落后,也非一味维护中国音乐的优越性和完美性,排斥西乐的传入,而是较为公平客观地指出二者的差异(即所谓"不同的不同"),并指出其各自所关注的精微之处(参见:宋祥瑞:"王光祈学术阐微",102—104页)。尽管在研究方法上,王氏并未能超(**转下页注**)

王氏在国内时,自己的术业本在政治、经济、法制之属(他早年毕业于中国大学法律系),著文讨论的亦多是社会改革、制度建设等实务,但旅欧后却一转而学习音乐理论,不能不说是一种"君子豹变"。① 而这种剧变并非避世独立,而是出自一种更为高远的信念。他在赴德后于1924年7月给友人曾琦的信中详述了学习音乐理论的缘由:

(接上页注)越当时中国知识界对西方"理性、科学、系统"方法的信从,去致力于"音乐国学"的建构(参见前文,102—108页),但在主观意图上,他所憧憬的"国乐"与萧友梅等西化派所理解的"国乐"亦有所不同,乃是基于中国传统核心文化价值观念的"复兴礼乐"。事实上,如宋祥瑞所希望的那样,要在王光祈的时代不依靠引介西方的知识体系和研究方法就造成一种音乐的"国学",几乎是不可能的(郑觐文等人的雅乐复兴运动的失败充分说明了这一点),不仅在音乐学术上不行,在中国其他固有的人文学术方面亦不可行。王光祈之于近代中国音乐学术,犹如陈寅恪之于近代中国史学研究:他们一方面积极引进西方学术中的有用成分来改造、拓宽中国传统学术的视野,一方面又怀有强烈的文化本位意识,绝不盲从于所谓"普世性"(其实是起源于西方的现代性)的价值观念而全面否定自身。我们可以设想:陈寅恪所研究的中国古代史领域拥有比中国音乐理论丰富得多的文本遗产和强大得多的话语权传统,尚且不能不埋首西学资源与研究方法,何况王光祈所关注的领域在理论建设方面要远远落后于其他国故领域? 王光祈之不可能造成"音乐国学",中国古代音乐的文化生态自是一个根本性原因。我们所应该在意的是:为何王氏之学对于中国音乐学的影响竟然完全无法和陈寅恪对于中国古代史研究的作用相提并论? 这不能不说是他之后的中国音乐思想界和学术界自身的问题了。

① 对此,其早年同乡好友、与其同游欧洲却先期归国的曾琦亦略表不解:"敬悉一切,吾兄留德精研乐理,暂不回国,亦佳,惟弟所习为政治社会之学,势不能久居海外,理当先归,谋团结善分子,共同向恶势力宣战,忆昔……国事之坏,尚不若今日之甚,而弟已悲愤不能自忍如此,值此豺狼当道之际,狐鼠纵横之秋,又安能不竭其绵力,以拯宗邦耶?"(曾琦1924年7月回王光祈信,原载《醒狮周刊》1924年,转引自:李岩:"王光祈书、文、事考",《音乐探索》2003年3期,3页)

……弟在欧洲至少尚有三四年之勾留,在此三四年之内,如不病死,则拟编辑音乐丛刊三十种左右……

[中录诗四首略]

弟前次将数年来关于"少年中国运动"之拙著论文汇列一册,名"少年中国运动"并左右自序一篇,长八千言,其中弟曾谓少中有两种重要运动:(一)民族文化复兴运动,(非有此,则不足以抵抗白族。)(二)民族生活改造运动。亦即少年中国学会之特殊使命云云……①

此时,王氏已经完成了他早期的西学引介性著作《欧洲音乐进化论》《西洋音乐与诗歌》《德国国民学校与唱歌》和《西洋音乐与社会》,以作为他"留学期间所以报答社会之道"。从这时起直至1936年在波恩去世,他以严谨笃实的精神深入学习当时欧洲音乐学的前沿知识,并联系中国音乐文化进行比较研究,完成了30余种专著及论文,成为中国音乐学学科的奠基人。② 从音乐思想史的角度来看,王光祈著述

① 《音乐探索》2003年3期,3页。
② 参见:朱岱弘:"王光祈音乐论著述评",《中央音乐学院学报》1983年2期;——:"王光祈著作文章及有关资料目录",《音乐探索》1984年2期。

中所阐述的一些新观念固然十分重要,但他长期留欧并从事"音乐丛刊"编写的动机也同样值得注意,而且关系到他对音乐的根本性质及其与其"少年中国理想"之关系的认识:"从王光祈的身事可知,他实际上是一个在多重领域里均闪烁出光辉的人物,……而且从事音乐,也是他在来德以后的半路出家、歪打正着。因此,他为国人撰写'音乐丛刊'的特殊含义,才凸现出来。"①我们或许可以认为:王光祈不同于大多数"新文化运动"的理论家之处在于:他对立时性的政治革命已经失望(与当时方兴未艾的各种革命思潮也渐行渐远),但对于长期性的社会文化革命却寄予厚望,并且以之为己任。正如他自己在 1923 年完成的《欧洲音乐进化论》中谈到:

> 近年国内一般有识之人,渐渐知道从政治方面去求中国社会的进步,是已经无望了,大都掉过头来,专向社会方面着手;因为社会是一切政治的本源,未有社会不良而政治能良的。在各种社会运动中,尤以文化运动为最重要;因为文化运动是一切社会运动的思想中枢。②

① 李岩:"王光祈书、文、事考",4 页。
② 冯文慈、俞玉滋选注:《王光祈音乐论著选集》,人民音乐出版社,2009 年,31 页。

在这一思想背景下,留学德国的王光祈并未像当时许多音乐思想家那样,服膺西方中心的进化论音乐观,而是提出了极有见地的中体西用的"礼乐"构想。这在他的《欧洲音乐进化论》中表述得十分明确:

> 我们的孔夫子,很懂得这个谐和的妙用,遂把他的全部学说,都建筑在这个音乐上面。所有我们人类自私自利明争暗夺的习性,都被他那种建于音乐和谐原理上的学说,软化起来。对着自然,便向自然和谐;对着其他人类,便与其他人类谐和;寻不出半点儿自私自利的恶性。所以我们内心的生活,常常安宁恬淡。我们情感的发挥,亦极丰富活泼。但是孔夫子这个人十分谨慎,他恐怕我们一味的专讲内心生活,专靠感情用事,所以他又在"乐"字之外,加上了一个"礼"字,以范围我们外面的行动。小而言之,如起居进退之仪,如待人处世之道,(如规定君臣父子兄弟夫妇朋友互相关系之类。现在虽没有君臣这种阶级,但是官吏对于国家,个人对于社会,其情形亦正与昔日臣君之义相同)都是对于我们外面行动,给以一个标准。总之,我们外面行动须极有节制,否则社会秩序将纷如乱丝;内心生活又须极为谐和,否则人心风气将日趋于下。"礼"便是外面行动的一种节制,"乐"便是内心生活的一种谐和。不过礼乐这两样东西,并不是各不相涉的,因为节制我们外面行动的礼

法,只算是我们内心谐和生活之一种节奏(Rhythm)。换一句话说,我们外面行动之所以必须如此,实由于我们内心谐和生活的要求,必须如此。内心谐和生活,好比一种音调,外面合理行动,好比一种节奏。……照这样看来,"礼"这样东西,亦只算一种我们内心谐和生活之表现于外的。换一句说,只算是"乐"之一种附带品。所以我称孔子学说,是全部筑于音乐之上。①

王氏"礼乐观"的命意在于:将西方音乐理论的核心概念"和谐"(Harmonie)与中国古代的礼乐概念(其核心范畴是孔子的"仁")结合在一起,至于他把"礼"视为作为本体的和谐之"乐"的外化形式,则显示出将先秦和古希腊不同的核心音乐观念相融合的倾向。② 过去学者总是强调王氏此说的西学背景和现实意义,但却忽视了王氏本人再三强调的儒家学说的源头性质和对于原始儒学基本命题(如"仁政"、"礼治")在新的时代条件下日新求变的一再阐释,而这种在过去由于政治因素被一再批评乃至隐晦不显的思想内涵,却正是王氏之

① 《王光祈音乐论著选集》,32—33 页。
② 关于王氏的"和谐"观念和"礼乐复兴"的"国乐观"之联系,可参考:俞玉滋、修海林:"论王光祈的音乐思想",18—20 页;钟善祥:"王光祈的'谐和'思想和'国乐'观",《音乐探索》1984 年 4 期;韩立文:"试评王光祈关于音乐本质和社会功能的论述",《音乐研究》1984 年 4 期;郭莹:"王光祈'礼乐复兴'思想及其成因初探",《音乐探索》2001 年 4 期。

学在今天所显现出来的独特价值。从其研究指向来看,王光祈其实力图将西方音乐的形式与中国文化的核心内涵相结合,从而造成一种具有意识形态特质的新"国乐":

> 著书人的最后目的,是希望中国将来产生一种可以代表"中华民族性"的国乐。而且这种国乐,是要建筑在吾国古代音乐与现今民间谣曲上面的。因为这两种东西,是我们"民族之声"。
>
> 我们的国乐大业完成了,然后才有资格参加世界音乐之林,与西洋音乐成一个对立形势。那时或者产生几位世界大音乐家,将这东西两大潮流,融合一炉,创造一种世界音乐。但是这不是我们的最后目的,而是第二代著书人的最后目的。①

王氏和萧友梅等纯粹的欧化派不同之处,当在于:在他的思想中还存留着一种超越现实民族利益的"天下"愿景(从他给曾琦的信中所谓"对抗白族"及信中所写诗歌所言的"只怜华族生机少,欲用黄钟起废民"、"古人乐失求诸野,今我编书滞异乡"②可以感到这种文化种族心理)。在当时

① 《王光祈音乐论著选集》,36—37 页。关于王光祈的"国乐理想"在 20 世纪上半叶整个"国乐改进"思潮中的意义,参见:冯长春:"20 世纪上半叶中国音乐思潮研究",149—153 页。

② 转引自:李岩:"王光祈书、文、事考",3 页。

世界音乐学学术中心德国的长期学习经历,使他明白,要在实践上造成这种"新国乐",首先要在理论上对其加以构建,形成一个符合近代学术标准的体系,而要构筑这样一个学术理论体系,必须取法西方,对其思想和理论精华加以全面吸收和利用:

> 依我的愚见,我们只有从速创造国乐之一法,现在一面先行整理吾国古代音乐,一面辛勤采集民间流行谣乐,然后再利用西洋音乐科学方法,把他制成一种国乐。这种国乐的责任,就在将中华民族的根本精神表现出来,使一般民众听了,无不手舞足蹈,立志向上。
>
> 因为要利用西洋科学方法,所以我们便不能不先研究西洋音乐的进化。在西洋音乐进化中,占最重要地位的,是希腊、意大利、德意志、法兰西、英吉利等国,所以我作西洋音乐进化论,亦只限于欧洲方面。名从其实,所以这本书的名儿遂叫做"欧洲音乐进化论"。[①]

这是王氏为何忍受贫寒和寂寞,从一位声名显赫的活动家变为甘坐冷板凳的书生,居留异邦直至去世的真实原因(与他一同组织"少年中国学会"的人士如李大钊、恽代英、周佛海、邓中夏、张闻天、曾琦以及毛泽东均成为中国近代的

① 《王光祈音乐论著选集》,38页。

风云人物)①,也是他为何对当时西方音乐学学术研究的各个门类均认真涉猎研习,撰写成论著在国内出版的原因,也是他在介绍西学之余,积极致力于中、西音乐理论和音乐文化比较研究的学术旨趣形成的原因。而正因为他是一位抱有远大志向的通人式学者,他对于东亚固有文化在20世纪所面临的危险境遇(甚至超过了主权独立等现实利益)有着清醒的认识,但对于以"普世价值"的名义迷惑了当时许多中国知识分子的西方文化霸权(无论是北美的自由主义还是说东欧的社会主义)亦抱着极大的戒心:

> 孔夫子既发明了这个谐和作用,他便一手把我们中华民族造成他所理想的"谐和态度之民族"。但从他老先生把我们造成"谐和态度"了,他便大放其心,他以为后世无论什么外来的强族,尽可以用一切武器,把他的子孙征服,但是他的子孙只须保存那一点"谐和态度",一切强族终须受其同化。果然不错,自从他老先生死后,到现在已有二千余年了,中间曾经过多次外来强族的侵略,但是后来一个个都被中国人的"谐和态度"软化了。

① 王光祈在北京活动期间与毛泽东过往甚密,并且是后者加入少年中国学会的介绍人,也曾积极谋划毛泽东赴法国留学事宜(后因故作罢)。毛在建国后还专门托陈毅了解王光祈的情况,并十分关心王的身后之事,彼平生最敬重之蜀人,一曰卢作孚,一曰光祈云。(参见:魏时珍:"忆王光祈",《音乐探索》1984年3期;马宣伟:《毛泽东与王光祈的友谊》,《文史杂志》2000年1期)。

如今呢,怎么样?可与从前大不相同了。我们渐渐要被白种人的"征服态度"所降服了。从前侵略我们的外族,诚然也是抱着"征服态度",但是当时他们只是武器与勇力方面比我们高明,其余的文明,则远不如我们,所以他们那种"征服态度",只能用之于武力方面,只会欺我们这种文弱的民族,可以谓之为"不彻底的征服态度"。现在白种人则大不同了,他那种"征服态度"简直是本于天性;遇着自然,便征服自然;遇着其他人类,便征服其他人类。因为征服自然的结果,一切自然之力,皆为其所用,造成今日空前之物质文明;因为征服其他人类的结果,所有他人政权财富均为其所夺,造成今日政治上经济上之帝国主义。他们那种"征服态度"真可谓彻头彻尾猛进不已,我们二千余年相传之"谐和态度",也被他们打得片甲不留了。

……

欧洲人向来抱着"征服态度",曾经闯下了许多大祸,自从此次战后,已经有人怀疑了。但是"征服态度"之在欧洲,尚有几分救济,远不如现在中国之坏。第一,欧洲人虽随地抱着"征服态度",但是他们的哲人志士所留下的音乐雕刻绘画,各种美术,触目皆是,至少可以陶养他们几分感情,减少他们几分杀机。我们中国人抱"征服态度"的人怎么样?有什么美术可以陶养他们的感情?麻雀牌吗?姨太太吗?鸦片烟吗?第二,欧洲人之抱"征

服态度",系人人如此,彼此征服之力既等,反而一时调济于平。譬如有毒辣的资本家,同时便有横暴的劳动者与之相抗,真是谁不让谁。我们中国怎么样?抱"征服态度"的只是一部分军阀与土匪,而其他大部分则仍是抱着"和谐态度",其结果永远是少数征服多数。因此之故,西洋"征服态度"传到中国来,特别偾事。

……

总之,我们是拿着"谐和主义"去感化他们,不是征服他们,有如耶稣布教,如来说法,费尽苦口婆心,使人同归大道。并不如西方人之所谓"征服态度",处处以势相凌,一切都为已用。

但是我们所谓"谐和",亦不是寻常人之所谓"调和",调和的意思,是把我所主张的让步几分,再把他人的意见容纳几分,以免各走极端。至于我们现在所提出的"谐和主义",则大不相同,我们相信这个"谐和主义"一方面既可以使我们民族复兴,他方面又可以感化世界人类。万不能把我让步几分,再把他人的"征服态度"采择几分,以成调和的谬解。要知,我们成功则为"谐和主义"之前驱,失败则宁作"谐和主义"之牺牲,我们因为要发扬光大这个"谐和主义",所以我们更不能不积极利用音乐之力,因为音乐与谐和是有密切关系的。①

① 《王光祈音乐论著选集》,33—36 页。

故而，王氏虽然讲"进化论"，但他所理解和倡导的"进化"，并非西欧从17世纪之后在理性主义思想主导下发展起来的进化论（更非社会达尔文主义），而是在立足核心传统的前提下勇于变法、求新的"更化"观念。① 当然，王光祈的"和谐论"在当时的世界形势下是十分天真的；其基于"和谐"观念的"礼乐复兴"在当时的音乐生活中也没有得到应有的重视，但这种理念却体现出他既不同于郑觐文等国粹派，亦不同于萧友梅等西化派，而是秉持"中道"，努力在当时势不两立的西学与传统、现代与前现代两极、民族中国与天下中国之间寻找平衡与妥协。在他看来："吾中华民族之精神，系基于礼乐"，"古礼古乐之不适于今者，自当淘汰，然礼乐本意则千古不灭"。② 在这种礼乐-和谐思想的指导下，尽可以大力吸收西学的精华作为其新形式，从而实现中国传统价值观念在新形势下的重生与更化。在此，他对于"Har-

① 王氏在研究音乐史时所说的"进化"并非弱肉强食的"物竞天择"，而是就西方音乐自身内部的历史进程来观察其历史与现状的关系，其本质是人类在精神文化领域的不断创造（参见：俞玉滋、修海林："论王光祈的音乐思想"，16—18页）。这种认识论，是符合中国古代儒家对于社会变化规律的理解的，甚至可以说是儒家思想（尤其是古文经学）中实事求是、求新求变的一面在其音乐思想中的体现（参见：林大雄："王光祈的'新儒家'思想初探"，《音乐探索》1993年1期；刘小琴："王光祈音乐思想与五四文化保守主义"，《民族音乐》2013年1期）。有关"五四"前后"新儒家"代表思想家对于"礼乐"等问题的认识，参见：林大雄："新儒家"音乐思想研究，《中国音乐》2012年4期。

② 转引自：俞玉滋、修海林："论王光祈的音乐思想"，18页。

monia"的理解就非常接近儒家所推崇的"中庸"观念了。①事实上,如果从原始儒学的核心范畴出发,王氏的许多思想观念都是可以解释的。再联系他早年空想社会主义理想中强烈的原始儒学基质(与梁漱溟、张君劢等人颇为接近)以及他对待西方文化的态度和对中国文化本位意识的再三强调,作为其整体思想体系主要组成部分的音乐观无疑具有明显的儒家色彩,并曲折地体现出坚定的文化本位意识:

> 中国人之不懂西洋音乐者,势也,非可勉强为之者也。虽然,中国人不懂西洋音乐,可也,不懂西洋音乐之进化,则不可也(因研究西洋音乐进化,可以为改造吾国音乐师资,其中所用之科学方法,尤可取材)。再退一步

① 一个明显的例证,是王光祈的音乐美学观以及他据此对西方音乐的批评。他以儒家"文质兼善"、"中和之美"的尺度看待欧洲音乐的历史发展过程(当然受制于当时西方音乐史学对于早期音乐的研究水平,他在许多细节问题上可能并不精确),勾勒出了从"善-美-不美"的大致趋势,并敏锐地认识到在古典主义时期之后,19世纪以降的欧洲艺术音乐中所面临的文化危机,体现出深厚的历史文化积淀(参见:茅原:"从王光祈论戏曲音乐谈到他的美学观",《音乐探索》1992年4期)。在他用德文撰写的向欧洲读者介绍中国音乐历史概况的《中国音乐》一文中,他声称:"数千年来,孔子的世界观始终占有统治地位。所以,这一世界观也是中国音乐的建设性因素和基本思想。孔子所关注的思想就是:借助音乐来培养中国人的性格,从而使他们能与周围的人们以及自然非常谐和地共同生活。……孔子对'善'的喜好,对中国后世的音乐发展产生了巨大的影响。中国的古典音乐,无论是庙堂吟诵、节庆歌咏,还是舞蹈音乐都十分庄重严肃。"(金经言译注:"王光祈论文二篇",《中国音乐学》2004年4期,57—58页)该文中一些对中国古典音乐益处的表扬,从学术的角度看未必精确,但却显示出作者强烈的文化自尊心。

> 言,不懂西洋音乐进化,可也,不懂本国固有音乐,则不可也。懂之,而不能使其发扬光大,则更不可也。①

王光祈从一位"新文化运动"的领袖人物转化为20世纪上半叶中国最重要的音乐理论研究者,并事实上成为了汉语音乐学学科的奠基人,本身即是这一伟大的文化变革潮流在音乐史上的重要成绩。而不同于这一运动中的许多激进的革命者和主张西化的民族主义者,王光祈的音乐思想却体现出对于中国固有文化传统强烈的回归意识(并以坚实的学术研究为其思想的基础),如果王光祈的学术观念和思想理念在20世纪30年代之后能有更多的继承者和响应者,此后中国音乐思想史的面貌乃至整个中国音乐学和音乐史都可能呈现出更为宽广的发展空间。遗憾的是,由于面临西方文化冲击的中国传统音乐遗产的客观现状和深受西学影响的国内音乐教育界的主流倾向,以及王氏客死异乡以致其说不彰,"礼乐复兴"的思想和中、西音乐比较的学术研究方法竟成绝响。即使是在三十年代与其思想较为接近的"国乐改进"运动,事实上也没有受到他的直接影响,而以萧友梅等温和的国族本位论者为首的"西化派"却占据了二、三十年代音乐界的话语权。随着中日战争的爆发,由更为激进的人士构成的"民粹派"开始出现在音乐思想史的主流之中,王光祈学说中"中体西用"的思想几乎被完全遗忘了。

① 王光祈:《德国之音乐生活》,《王光祈音乐论著选集》,28页。

第三章 "国族"音乐观念的确立:1928—1939

一、刘天华与国乐改进运动

国民党北伐成功,北洋系覆灭(以1928年"东北易帜"为标志)是影响中国思想界、文化界的一件大事。这是因为坚持国粹、复古思想的主要政治基础不复存在了,而国民党政权尽管在1930年代呈现出某些向传统与保守回归的态势,但其现代革命型政党的属性则始终存在,尤其是在二十年代后期,许多传统派人士均将其视为西方激进思潮在中国传播的推手。① 从南京国民政府建立到中日战争全面爆发

① 例如思想界传统派巨擘、著名文史学者王国维(1877—1927)在1927年6月2日自沉于昆明湖。王氏忠于清室的立场是人所共知的,而其在清帝出宫、恢复无望,北伐军进入北京、安国军政(**转下页注**)

的十年间,"传统派"日益式微,音乐思想界的主流先是以"西化派"与"改进派"为首,随后左翼音乐人士亦日趋活跃,并以"救亡派"的名义向所谓"学院派"展开了进攻。

继承传统和引进西学,是从实践层面贯穿中国近现代音乐思想史的两个主要问题。而自清末以来,无论是如何主张复古和反对西化的思想家,都承认应该对中国固有音乐传统(无论是理论还是实践)进行一定程度的改造,在使其适应近代的社会条件的前提下继承发展之。以郑觐文为首的国粹主义潮流将复兴雅乐作为这种实践活动的重点,但在当时的音乐文化氛围下,其实际功效却并不理想:这种比较忠实于中国音乐原生状态的音响呈现,在饱受西方艺术音乐熏陶

(接上页注)权覆灭之际最终万念俱灰,认为"义无再辱,只欠一死"的心态是极其耐人寻味的。对此,深知王氏学术为人的另一位传统派人士陈寅恪(1890—1969)在《王观堂先生挽词并序》中云:"凡一种文化,值其衰落之时,为此文化所化之人,必感苦痛。其表现此文化之程量愈宏,则其所受之苦痛亦愈甚。迨既达极深之度,殆非出于自杀无以求一己之心安而义尽也。……盖今日之赤县神州,值数千年未有之巨劫奇变;劫竟变穷,则经文化精神所凝聚之人,安得不与之共命运而同尽,此观堂先生所以不得不死,遂为天下后世所极哀而深惜者也!"(转引自:吴学昭:《吴宓与陈寅恪》【增补本】,三联书店,2014年,94—95页)而另一位清华研究院的著名学者,与王、陈思想接近的吴宓(1894—1978)则在日记中感叹:"王先生此次舍身,其为殉清室无疑。大节孤忠,与梁公巨川【引者按:指梁漱溟之父梁济】同一旨趣。若谓虑一身安危,惧为党军或学生所辱,犹为未能知王先生者。……今王先生既尽节矣,悠悠之口,讥诋责难,或妄相推测,亦只可任之而已。若夫我辈素主维持中国礼教,对于王先生之弃世,只有敬服哀悼已耳。"(《吴宓日记》III,344—345页,同前书,73页)其实,王氏之死是否为清室并不重要,关键在于:这一次政权更迭,在许多坚持中国传统文化核心价值观的人士看来,意味着这一传统的核心命脉复兴无望,其失望焦灼之情远胜过辛亥国变之时。

的新派评论家看来,恰好证明了"中国音乐之理论上的、技巧上的缺陷是无可讳言的事实"。① 而王光祈的"礼乐复兴"思想尽管立意高远,但在实践层面却显得迂阔难行。在其文化附加值已经处于被批判和污名化的劣势的情形下,面对已经完全走向经典化、文本化并与文学、戏剧、美术等艺术门类的美学理想浑然一体的欧洲古典-浪漫音乐作品,中国传统音乐的形态很难以旧有的形式延续下去。在此背景下,以刘天华(1895—1932)为代表的"国乐改进运动"在1920年代后期应运而生(以1927年国乐改进社的成立为标志),自有其必然性。② 需要注意的是:"国乐改进社"的建立本身就体现出刘天华等人试图结合传统与西学的用心,他们试图改进中国传统音乐文化中文人学士的雅社与民间艺人的乐社,但改变其职业化、"封建性"的生存模式与传承关系,有效利用民间音乐资源,并以西方音乐学的学术眼光去搜集总结传统音乐的宝贵素材。③ 刘氏出生于江阴著名的读书世家,从小接受清末民初的新式学堂教育,其能从自己的业余爱好发展出整

① 傅雷:《中国音乐与戏剧的前途》(1933),转引自:冯长春:《中国近代音乐思潮研究》,人民音乐出版社,2007年,221页。

② 有关刘氏生平行止(尤其是后期在北平的音乐活动),可参见:赵沛:"刘天华生平年表"(上、下),《音乐学习与研究》1995年1—2期;刘北茂(口述)、育辉(整理):"刘天华后期的音乐活动"(上、下),人民音乐2000年11—12期;刘北茂(述)、育辉(执笔):《刘天华音乐生涯》,人民音乐出版社,2004年。

③ 参见:梁睿,"承袭与推进——国乐改进社及其新音乐文化价值观",夏滟洲(主编):《蒙童视界:中国近现代音乐文化的多维观照》,中央音乐学院出版社,2012年,167—172页。

理音乐国故的宏大理想,本身也是新文化运动后西学传入中国后改变传统士人音乐观念的一个极好例证。①

要从思想史的角度观察这一音乐运动,就必须首先对"国乐"一词进行分析。而"国乐一词的频繁出现始于'五四'的20年代,但人们对它的内涵有着不尽相同的理解。"②王光祈著述中多用此术语,但王氏音乐思想的近代民族主义成分甚为薄弱,而具有强烈的"华夷之辨"色彩和文化本位意识;就与"国乐改进"思潮相关的表述来看,"国乐"一词源于"国性",而此种"国性"可解释为西方近代意义上的"民族性",但却更偏重该"民族"在学术、文化和意识形态方面的表现形式。③

① 刘天华重视民间艺人的"绝技",常常不辞艰辛去拜师学艺,并与备受上层歧视的民间艺人打得火热;在留居北京期间,又刻苦向外国音乐教师学习西洋音乐的演奏技术和理论,并因此大得萧友梅等"西化派"的赞誉,而其初衷均是出于改进国乐的理想,这本身即透露出他在西方音乐文化的启示下,意欲使过去被视为"奇技淫巧"的民间音乐技术登堂入室、成为音乐学科的严肃内涵的意识。刘天华大约是中国第一位试图成为西方近代意义的"音乐家"的民间音乐家。

② 冯长春:《中国近代音乐思潮研究》,236页。

③ 近现代思想史上对"国性"问题最早进行系统阐发的是梁启超及章炳麟。二氏在1920年前的这一学说混合了社会达尔文主义、民族主义和儒学的一些内容,显示出改造中国文化学术以适应近代化进程的企图。但梁、章学术思想中的"西学"成分是有限的(章炳麟的学说在去除其反满的种族主义色彩后,更多是反对进化价值观的,而主张要靠中国文化内在的精神来实现更新,才能免于沦亡),他们相对于后来更为激进的五四"西学派",可大致视为"文化民族主义"者。而梁启超在"一战"后即转向了新传统主义,章则被作为"新文学运动"对立面遭到攻击。(参见:福司:"思想的转变:从改良运动到五四运动,1895—1920年",费正清[编]:《剑桥中华民国史》[上],346—355页。)从思想史的视域来看,他们与郑觐文等"国粹派"、具有新儒家色彩的王光祈和力图改良国乐的刘天华都有一定的联系。

因此,这种"国性"在本质上是西方文化思潮与中国固有观念碰撞交融而成的现代性概念,如果强化"国乐"中的传统因素,那么它就有可能显示出鲜明的"去西方化"意识,而如果淡化之,那么它与模仿西方音乐的中国作品亦并无二致。应该说,"国乐"改进思想的主线,是对中国传统音乐的实践(也包括一些理论内涵)进行改造以使其适应国族本位意识正全面取代文化本位意识之际的中国音乐生活。为此,刘天华在《国乐改进社缘起》一文中说:

> 我国近来最没长进的学问要算音乐了,虽然现在也有人在那里学着西人弹琴唱歌,大都还只是贵族式的,要说把音乐普及到一般民众,这真是一件万分渺远的事。而且一国的文化,也断然不是抄袭些别人的皮毛就可以算数的,反过来说,也不是死守老法,固执己见,就可以算数的。必须一方面采取本国固有的精粹,一方面容纳外来的潮流,从东西的调和与合作之中,打出一条新路来,然后才能说得到了"进步"两个字。
>
> ……
>
> 国乐之在近日,有如沙里面藏着金,必须淘炼出来,才能有用。这淘炼的责任非我辈莫属,虽然严格说来,我辈也只是一知半解的人。
>
> 现在可作模范的前辈大师一天少似一天;制造乐器的工人,只图渔利,一天随便一天;研究乐理的人更是晨

星般的稀少。我们看了这种状况,心上不禁栗栗危惧,所以虽然明知自己的能力有限,也要努力呼号一下——组织国乐改进社。①

显然,刘天华并不认为西方音乐从根本上是"先进的"音乐,或者说中国音乐的主体是"落后的",而要通过全盘西化来实现"新国乐",他强调本国固有的精粹是"金",但也意识到这真金如和氏之璧,却是与泥沙顽石俱生的。如果不经过淘炼,便无法登堂入室,与西乐分庭抗礼。他念兹在兹的"模范大师"、"乐器"和"乐理"都是指传统民间音乐而言。虽然他的一些具体做法(例如改工尺谱为五线,将西洋弦乐的方法引入胡琴教学)在今日看来,诚有可议之处,但在当时的历史条件,作为一位实践家,能从思想层面如此认识传统音乐的现状,实属不易。

刘天华的国乐思想应该说是厚积而成、中西并举的,他既对中国传统音乐的实践有较为深刻的认知,又比一般的传统音乐实践家和复古、国粹论者更了解西洋音乐,并且有着丰富的学术素养,他的国乐改进计划实际是一个相当宏大的音乐学术与艺术构想:

① 刘天华:《国乐改进社缘起》(1927),明言(编著):《20世纪中国音乐批评文献导读》,上海音乐学院出版社,2010年,65页。

我们应该调查现在各地所存在的可作模范的大师，以及现存的乐曲、乐谱、乐器，并人们对于何种乐曲的感情最浓厚。我们应就经济能力之所及，搜集关于国乐的图书，并古今各种乐器，组织图书馆及博物馆，应该设法刻印尚未出版的古今的乐谱；应当把无谱的乐曲记载下来；应当把音乐名奏用留声机收蓄，以期现有的国乐，不再渐渐的消失下去。我们想改良记谱法，使与世界音乐统一；想把各种的演奏法尽量写出，编成有统系的书籍，以便一般人的学习，我们想组织乐器厂，改良乐器的制造。……至于发行刊物，创设学校，组织研究所等等，那是不消说，只要有经费，有人才，立即次第举办。①

刘氏意识到：中国传统音乐中的实践层面长期停留在艺

① 刘天华：《国乐改进社缘起》(1927)，《20世纪中国音乐批评文献导读》，65—66页。对于刘天华"国乐改进"思想更为全面的表述与总结，可见柯政和的《新国乐的建设》一文(《音乐教育》1938年第二卷第八期)。柯氏原籍台湾。1915年毕业于东京上野音乐学校后，返回台湾，执教于台北国语学校（国立台北师范学院前身）音乐科任教。1919年复至日本，入东京上野音乐学校研究科。1923年回国，受聘于北京师范学院音乐系。1926年，与刘天华等发起组织北京爱美乐社，创办音乐刊物《新乐潮》。1928年，创办中华乐社，对二、三十年代的"国乐改进"运动贡献甚大。因抗战中曾任伪职，光复及解放后不受重视，其音乐思想亦未产生较大影响。有关柯氏音乐成就及其音乐教育思想的总体性研究，可参见：郭艳波："论柯政和在我国近代音乐发展中的贡献"，青岛大学硕士论文，2008年。此外，在国乐改进问题上与刘天华有着相似观念的同时代民乐教育家，还有先后任教于北大和国立音专的琵琶大师朱英(1889—1954)，关于他的音乐思想，可参见：贾崇："朱英的音乐思想与创作"，《音乐艺术》2009年2期。

人口传心授的状态和与理论研究截然分开的情势是其在当今面临的主要问题,如果不借鉴欧洲音乐的理论与实践结合、将传统音乐置入学院化系统、将娱乐怡情之作转化为公共纪念碑式音乐的做法,"国乐"则永无出头之处。在这一点上,刘天华没有郑觐文之于雅乐的乐观与天真,而是与王光祈一样,清晰地意识到了在近代化过程中传统音乐自身固有的"短板"。

但在具体的措施上,尤其是涉及演奏演唱这一音乐艺术的核心要素时,刘天华又不同于王光祈一心留恋上古三代的金石八音之乐,念念于华夏族的原始纯正"国乐",而是立足于近世民间音乐实践,选择为一般民众最喜闻乐见的胡琴与琵琶为突破口(也是他本人擅长的乐器),意图改进这两件乐器的形制、技巧、曲目、教学法等方面,为其营造出较高的"学院"附加值,乃至与西洋弦乐器一争高下。在这一点上,刘氏并无王光祈音乐观念中士大夫式的精英主义倾向,而是表现出亲近一般民众的通俗视野:

> 胡琴当然不能算做一件最完美的乐器,但也不如一般鄙视它的人想象之甚。我以为在这音乐奇荒的中国,而又适民穷财尽的时候,不论哪种乐器,哪种音乐,只要能给人精神上些少安慰,能表现人们一些艺术的思想,都是可贵的。

> 我希望提倡音乐的先生们,不要尽唱高调,要顾及

一般的民众,否则以音乐为贵族们的玩具,岂是艺术家的初愿。①

在刘天华之前,无论是复古派还是西化派,对于音乐思想问题中的"人"的因素,都基本上集中于知识精英阶层,为此,无论哪一派都或认为中国近世的民间音乐的主体"鄙俗"、"下流",或视为"郑卫淫声"、"胡乐遗风",这种居高临下的文化态度其实无助于解决中国社会在转型之际所面临的根本问题,即如何打破隔阂、开启民智,将旧制度下的臣民改造为新社会中的国民。刘天华将其"国乐改进"实践的重心放在对一般通俗音乐的改进上,并通过刻苦学习西洋音乐的理论与技术来实践探索,不能不说是一种创举。刘氏对西洋音乐的悉心借鉴亦得到萧友梅等西化派的赞许,可以说在后者占据优势的当时中国专业音乐界,刘天华及柯政和等人的"国乐改进"计划是极具可操作性,如果能与当时专业音乐机构及学术界的资源结合,将其设想真正次第施行,则对于中国近代音乐的进程必将做出更大的贡献。惜乎刘氏英年早逝,尤其是未来得及对昆曲、雅乐、琴乐等传统音乐中的古典性成分进行整理,致使其音乐思想只是停留在"融合东西"、"效法西乐"的境地,而未能破壁而出,形成具有自身主

① 刘天华:《〈月夜〉及〈除夕小唱〉的说明》(1928年),张静蔚(编选):《搜索历史——中国近现代音乐文论选编》,上海音乐出版社,152页。

体性的音乐思想系统,从而完成郑觐文与王光祈的夙愿,造成既能适应近代环境又具有话语自信力的真正文化意义上的"国乐"。① 从1930年代直至1949年,刘天华的音乐观念与实践始终未能成为专业音乐学院的主体,而随后的社会时局又使得国族和民粹思想完全占据了音乐思想界的主流,中国传统音乐中古典性成分终于失去了最后的走向现代和民众的机会。时至今日,刘天华的历史意义仅限于以西洋方法改良中国民间器乐,甚至因为对其改良方法的一味推崇而造成了负面的作用,凡刘氏所未得及见者亦不见于民乐之实践与理论,民乐之表演、创作与中国音乐史之研究亦完全脱节,其实殊非刘氏改进国乐的本意。

刘天华之于"国乐改进"思潮的又一重要意义,在于其"改进旧有国乐器与乐谱、创造新的国乐的实践"使得这一思潮"真正进入到一个躬身实干的阶段",而非只像其他人士那样流于空谈,因而与"国乐改进社"有关的音乐思想就尤其值得

① 刘氏于去世前数年,尝编《梅兰芳歌曲谱》(1930年出版于北平),其序中云:"盖乐有高低、轻重、抑扬、徐疾之分,必起谱能分析微茫,丝丝入扣,方为完备,而旧谱均不能也。今国乐已将垂绝,国剧亦凭于危境,虽原因不一,而无完备之谱,实为致命伤。设记谱之法早备于往日,则唐虞之乐,今犹可得而闻,《广陵散》又何至绝响。"(见《20世纪中国音乐批评文献导读》,90页。)刘氏此说,虽受当时西欧音乐学术及历史科学之影响,然亦含有中国古代人文学术"求实"的意味,则其晚岁有志于对民间乐器之外的其他种类进行深入研治,当为明证。设其能将自幼所受国学之熏陶结合其对中国音乐实践之经验,再辅之以西方音乐学术之参照,民国时期中国音乐学之面貌,必将在王光祈之后有一新推进;"国乐"之理论化、系统化及学术性亦必将上升至一新境界。

重视与关注了。① 如果说,传统与西学都是20世纪中国音乐向前发展无法回避的问题,那么立足现实的状况就是对二者进行平衡与折中的基点。② 在这一时期的音乐思想家中,像刘天华这样专注于对普通民众日常音乐生活进行关心、学习与引导是极为罕见的,这也正是他的音乐思想的最可贵之处。③

二、黄自的"国民乐派"思想

当时的著名音乐家中,在处理中、西关系和创造中国"新

① 刘天华在举办国乐改进社时曾向社会发出问卷,以了解一般民众的音乐生活状况及其对"国乐"的看法,其问题设计颇得音乐社会学研究之旨,极具客观性与信息量。可知刘氏对于中国实际音乐生活之热情与其立足当下之精神。参见:梁睿:"承袭与推进——国乐改进社及其新音乐文化价值观",《蒙童视界:中国近现代音乐文化的多维观照》,181—183页。

② 刘氏的"平民音乐观"是其音乐思想中的一大特色,并与其"借鉴西学"、"改进国乐"的思想互为鼎足,参见:梁茂春:"刘天华的音乐思想",《中国音乐》1982年4期,60页。

③ 刘天华将王光祈留德期间许多停留在书本上的音乐学术构想付诸实施,不仅深入民间采风记录、创办《音乐杂志》、大力开展国乐普及活动、举行传统音乐的演出,将实践得来的知识进行理论总结,也确实改变了学界对于传统乐器(如胡琴)的长期轻视。虽然他未必像萧友梅所认为的那样"益知西乐之较中乐进步矣"(萧友梅:《闻国乐导师刘天华先生去世有感》[1932],《萧友梅音乐文集》,上海音乐学院出版社,1990年,324—325页),但其"研习西乐理论,改良教授法与记谱法"在当时的历史条件下确实对于从实践层面发扬"国乐"起到了前所未有的推动作用。尤其是作为国乐改进社社刊的《音乐杂志》体现了刘天华等国乐改进运动的代表人物的思想观念,并与刘氏最后七年的生命相始终,是中国近现代音乐思想史的一份历史记忆(参见:梅雪林:"从《音乐杂志》看国乐改进社——兼谈刘天华的国乐思想",音乐研究1995年4期;张治荣:"国乐改进社社刊《音乐杂志》研究",西安音乐学院硕士论文,2008年)。

音乐"方面有着与刘天华相似见解的还有黄自(1904—1938)。① 尽管是一位留学美国、在国立音专教授西式作曲法的"洋派",黄自却不同意许多西化派认为中国传统音乐"落后"、"无用"的看法。他曾说:

> 音乐之趋势,当趋重于西乐。但国乐亦有可取之点,而未可漠视。关于民间通行之民歌,亦不无可采之处。即如欧美各国,一方尽量吸收外国著名歌曲,一方尽量保存固有民歌而发扬光大。如俄国国民派之音乐家,均是如此主张。此则颇足供我音乐家之参考。②

在黄自看来,在专业音乐教育中取法欧洲固然是无法避

① 本书中所涉及的"新音乐",主要是从思想史的角度关注当时人(尤其是1920年代开始)对于近代以后发生的、不同于之前的传统音乐文化的新音乐现象——包括教育、创作、表演、出版、传播等——的看法。从思想史的路径看,关注和赞成的"新音乐"的思想家基本上都是在"五四"以后仍然坚持"向西方学习"的这一派知识分子(尽管在怎样学习、学习什么等问题上他们分歧很大,尤其是从1930年代起日益激烈的左翼人士与"学院派"之间的论争最终造成这一阵营的分裂与对立,参见:冯长春:"两种新音乐观与两个新音乐运动:中国近代新音乐传统的历史反思",《音乐研究》2008年6期、2009年1期);而与之同时期的"新传统主义者"或"文化本位论者"则很少关注音乐问题。至于从创作角度观察和论述"新音乐"(尤其是引入了西方近代意义上的"作品"观念的音乐产品)的背景、技术与风格等问题,笔者赞同刘靖之教授在《论中国新音乐》一书中的若干看法(参见该论文集1—119页所载的论文),读者亦可参阅之。

② 黄自:《家庭与音乐》(1929),《黄自遗作集》(文论分册),安徽文艺出版社,1997年,73页。

免的"趋势",但对于作曲家来说,应该以19世纪俄罗斯音乐的"后发优势"为模范,而不是对西欧陈法亦步亦趋地模拟,力争创作出具有自身特色与风味的优秀作品,在这一过程中,对于丰富的传统音乐资源当然不能一律弃绝。众所周知,在19世纪俄国音乐的发展路径上,也存在以鲁宾斯坦兄弟为首的"西欧派"和以"强力集团"为代表的"民粹派"的争执(在整个社会与文化发展方向上,这一时期的俄国知识分子亦可分为这两派),而从艺术成就及对后世的影响论,显然"民粹派"占有绝对的主导性。尽管学习了欧洲古典-浪漫主义音乐的技法,但俄罗斯的民族主义音乐家在美学和作品的表现对象上是坚决反对以西欧为圭臬的。应该说:西欧的学院派创作、表演技巧与俄罗斯精神文化及民间音乐的融汇,是俄罗斯艺术音乐在柴科夫斯基和拉赫马尼诺夫的时代乃至后来的苏联时期能在西方音乐中占据举足轻重之势的重要原因。在处理音乐实践中的中、西关系上,黄自和刘天华一样,既反对墨守传统的"国粹"派,也批评"全面西化论"者:

> 目前吾国音乐正在极紊乱状态中;原有的旧乐已失了相当的号召力,五花八门的西洋音乐像潮水般的汹涌进来。而新的民族音乐尚待产生。在这种情形之上,当然不免有许多矛盾的见解。一部分的人以为旧乐是不可雕的朽木,须整个儿的打倒,而以西乐代之。这些人的错误是在没有认清凡是伟大的艺术都不失为民族与

社会的写照。旧乐的民谣中流露的特质,也就是我们民族性的表现。那么当然是不会一笔抹煞的。另有许多人认为振兴中国音乐只有复古一法,他们竭力排斥西乐,并说学西乐就是不爱国,这种见解当然也是不对。①

在叙述了中国古代音乐史上外来音乐文化"华化"的例子和俄国民族乐派的成功经验后,黄自也寄希望于今日中国对于西方音乐的"华化":

> 我想我们中国将来的民族音乐,自然而然也会走上这条路,把西洋音乐整盘的搬过来与墨守旧法都是自杀政策。因为采取了第一办法我们充其量能与西洋音乐进展到一样水平线罢了。况且这也不一定办得到,因为不久他们自己也要变新样子。那时我们在后面亦步亦趋,恐怕跟起来很费力罢!所谓"乡下姑娘学上海样,一辈子也跟不上",因为"学得有些像,上海又改了样"。至于闭关自守,只在旧乐里翻筋斗,那么我们的祖宗一二千年来也翻够了,我恐也像孙悟空一样再也翻不出如来佛的掌心。况且在现在情形之下,我们也无法阻止西乐东渐。西乐自会不速而来。我们的门也关不住的。因为这是自然而非人力可以挽回的趋势。②

① 黄自:《怎样才能产生吾国民族音乐》(1934),《黄自遗作集》(文论分册),56页。
② 同上。

则黄自的音乐观与秉持温和的中、西融汇思想的赵元任有相似之处(赵氏亦主张"以俄为师",云"中国的音乐假如是上了正轨,将来就是到近几十年来俄国音乐的情形"①)。而黄氏作为一位专业的作曲家和音乐理论家,对于中国的"民族乐派"更是抱有执着的热情。虽然,在"五四"以来提倡"科学"(其实质是近代意义上的立足于进化论的"西学")的主流思潮影响下,他与赵元任一样,都还看不到中国传统音乐在实践技术上与西方音乐的"不同的不同"(赵氏以为在世界范围内,中国音乐尚未达到"及格程度";黄氏则以为"中国音乐进展的程度只可比诸欧洲的十二三世纪",此为时代学术之局限,无法苛责),但他显然并不认为只存在一种音乐价值评价系统,而西方音乐就是这种系统的圭臬(即萧友梅倡导的"音乐无国界说"):

> 最后还有一句,就是西洋音乐并不是全是好的。我们须严加选择,那些坏的我们应当排斥。而好的暂时不妨多多借重。总之我们现在所要的是学西洋好的音乐的方法,而利用这方法来研究和整理我国的旧乐与民谣,那么我们就不难产生民族化的新音乐了。②

① 赵元任:《新诗歌集·谱头语》(1928),《赵元任音乐论文集》,中国文联出版社,1994年,117页。
② 黄自:《怎样才能产生吾国民族音乐》(1934),《黄自遗作集》(文论分册),56页。

黄自和刘天华均秉持着一种温和而实用的"中道"理念,不赞成极端化的思路。他们一个从中国传统音乐实践的"西法"入手,一个从西方学院派音乐的"华化"着眼,提出了中、西融汇的实践性策略。可惜天不假年,二人均未及不惑即英年早逝,否则他们的音乐思想本来可以在实践领域(包括创作、教育、批评与具体的音乐理论研究)大放异彩。但他们在处理当时极为敏感和紧张的中、西音乐关系问题上,所体现出的"开放而不忘本"的中道理念,与王光祈基于原始儒学观念提出的"中体西用"思想,实则有隐然相通之处。①

① 黄自早年就读于清华学校,后赴美国耶鲁大学学习音乐,接受过完整的西式精英教育,也为中国近代专业音乐教育(尤其是理论作曲)做出了杰出贡献,但浏览其文论可知,黄自对于中国古典学术修养甚深,对于传统文化极有感情,在谈及西洋音乐时每每流露出故国之情,如其《音乐欣赏》一文,起首则以白乐天《琵琶行》为例阐述音乐美学问题,《家庭与音乐》之演讲则以《诗经》、《列子》的典故说明音乐之于精神的作用(以上诸文均见于《黄自遗作集》),其所编写的音乐欣赏教材对于中国古代音乐的沿革亦言之甚详,这种对于传统的亲切态度在当时的许多具有西学背景的知识分子(尤其是音乐家)中是不多见的。此外,黄自对于西方艺术音乐虽然极为推崇,但并无盲从过誉和抑中扬西之态(如匪石、欧漫郎、青主等人那样),而且尤其注重艺术作品所产生的具体环境,对于音乐作品不做抽象的"唯经典论",其《西洋音乐进化史的鸟瞰》一文称:"'美'本来没有一个固定的标准。从历史上看,它是常变的。……我们欣赏艺术作品,要具有历史眼光——要知道当时生活、思想是怎样……十六世纪前欧洲有的是音乐,但那时的音乐是十分幼稚,其实还未完全成为独立的艺术……"(前书,15页);其《乐评丛话》一文(前书,45—49页)更是以娓娓漫谈之笔触勾勒近世欧洲音乐的批评问题,指出许多艺术价值之外的因素(如"国家与民族"观念)对于音乐作品接受过程的影响,这种对待西学的平和态度当时许多学院派人士中也是不多见的。故而,黄自遂为当时西式音乐教育的奠基人之一,但在音乐思想上却不是"西化派"。

三、"全盘西化"音乐思想与"国族本位意识"的建构

"全盘西化"的音乐思潮发端于清末(以1903年发表的匪石的《中国音乐改良说》为标志),在20世纪初期全面发展,萧友梅在1920年代的著述可以代表对这种"西化"思潮的系统性和理论性表述。西化派的观念在中国近现代音乐思想史上之所以占有重要地位,并且在事实上通过对专业音乐教育机构的影响从根本上改变了中国音乐实践的面貌,是有其深刻的历史文化背景和内外成因的。如果说在"新文化运动"之前,这种言论还只是思想文化领域的部分激进分子的一家之言,那么在"新文化运动"之后,这种思潮则是在以"科学"为口号的大举引进西学的运动下深入开展的。"对科学的尊崇同样深刻地影响了音乐领域,今天早已受到质疑与批判的西方乐理科学、中国乐理不科学的论断,在五四时期却几乎是深入人心、毋庸置疑的艺术信条。"[1]如果说在一般人文社会科学领域,大多数有过西方学术背景的重要学者同时也具有深厚的国学基础(如蔡元培、赵元任、陈寅恪、胡适等),其学术思想基于以西方近现代学科观念来改造中国传统历史文化内涵(如蔡元培所言:"研究也者,非徒输入欧化,而必于欧化之中

[1] 冯长春:《中国近代音乐思潮研究》,174页。

为更进之发明;非徒保存国粹,而必以科学方法,揭国粹之真相。"①),因而中西学术传统虽然有所冲突、但不至于相互截然排斥。② 但在音乐界,却呈现出"一边倒"的倾向:同时对中国和西方音乐传统的理论与实践都极为了解的学者为数寥寥;但不少深受西方文化影响的思想家却将传统音乐视为"保守"、"落后"、"封建"、"下流"的代名词,将推广和普及西乐并最终在实践上完全取代中国音乐视为一种义不容辞的责任。除去中、西音乐在理论和实践层面所存在的巨大差异使得二者的融合(尤其是艺术和文化价值层面的评断,中、西音乐常常处于对立的境地),这种西化思潮的生成和被普遍接受有两方面的基础,一为"音乐无国界"论;二为基于近代民族主义的爱国思想。而二者本身又有其相通之处。

所谓"音乐无国界"论,其实是受到19世纪晚期德奥音

① 蔡元培:《北京大学发刊词》(1918年),转引自:冯长春:《中国近代音乐思潮研究》,172页。

② 在20世纪30年代提倡"全盘西化"最力的代表人物之一的胡适看来,并非国故不值得保存,而是中国数千年积习太深,如果继续主张"部分西化"或者"中体西用",那么就不可能在实际效用上真正引入西学中有价值的成分,从而与国故精华融汇,即所谓"取法乎上,仅得其中,取法乎中,则风斯下矣"。故而胡适的西化论思想其实兼具儒家的功利意识与美式实用主义的考虑。当然,在"全盘西化论"者中,也有像陈序经这样的彻底的"原教旨西化论者",但其对于整个人文学术界的影响力是有限的。而陈氏所倡导的"吸取西洋创造文化的精神以创造新文化"的论断及其"文化圈维"、"文化演进"和"文化一致与和谐"的理论基础,却与音乐思想界的提倡"全盘西化论"者的理由十分近似。参见:张太原:"20世纪30年代的'全盘西化'思潮",《学术研究》2001年12期,32—33页。

乐哲学观念("绝对音乐"、"纯音乐")而产生的一种言论,尽管在"二战"后,这种观念饱受西方音乐学术界的质疑,但在当时的中国却是作为一种"科学"思想被第一流的知识分子奉若圭臬。蔡元培在《国立音乐院成立记》中说:"艺术无国界,尤其是音乐,原系世界的产物,当然特具有一大同色彩。"①而萧友梅的西化思想亦根植于这种"普世性"的音乐观:"本来不能叫它做西洋音乐,因为将来中国音乐进步的时候还是和这音乐一般,因为音乐没有什么国界的。"②基于这种认识,音乐与"科学"一样,都是放之四海皆准的价值一元化的系统,既然在这样的系统中,中国音乐被公认是"落后的",那么改变落后面貌的唯一方法就是"西化"。对此,曾任北京大学音乐研究会导师与主任干事的杨昭恕说得很干脆:

> 盖中国一切学术均无系统之研究,而西国凡百学术,都含有科学的方法,音乐其一端也。是以不欲振兴古乐、改良俗乐则已,乃其欲之,则西乐之输入其急务也。③

① 转引自:冯长春:《中国近代音乐思潮研究》,176页。
② 萧友梅:《什么是音乐? 外国的音乐教育机构。什么是乐学? 中国音乐教育不发达的原因》(1920),《搜索历史——中国近现代音乐文论选编》,100页。
③ 杨昭恕:《哲学系设立乐学讲座之必要》(转引自:冯长春:《中国近代音乐思潮研究》,174页)。这一议论颇与毛子水(1893—1988)对于中国传统学术与西方现代学术之区别的理解相为表里:"国故是过去的已死的东西,欧化是正在生长的东西,国故是杂乱无章的零碎知识,欧化是有系统的学术。这两个东西,万万没有对等的道理。"(《国故和科学的精神》,转引自:陈壁生:《经学的瓦解》,76页。)

在将某一族群的传统文化与该族群的现实利益完全隔离开来甚至对立起来之后(在此具体为中国音乐的历史与现状),就会出现"全盘西化"的思想,这与日本明治维新之初福泽谕吉等人鼓吹的"脱亚入欧"说一脉相承,新文化运动后在知识界一度盛行的"汉字不废、中国必亡"的极端论调与此也有着相同的历史语境。如果说这种西化论提出的理论基础是西学、西乐的绝对优越论,那么其鼓吹者的现实立足点仍然不脱鸦片之役以来国人救亡图存的理想。在1926年成立的北京师范大学学生团体"西乐社"的成立宣言中,这种民族主义的爱国情绪一览无余:

> 我们中国,以前的确有过好的、有系统的音乐,他在世界乐坛上曾占过主要的位置,只是后来不肖的子孙们,不知保存,不知继续努力,把他发扬光大,以致有现在这种零落不堪的现象,只好忍气吞声听人家骂我们是"无乐之国",我们试着看看人家有音乐:乐器的美满,再听听我们到处的"靡靡之音"呀!"国粹的中国乐"去你的吧!痛快地说:要想国粹的中国乐出世,还得二十年后,我们正因为想复兴国粹中国乐,使他有系统,方法科学,能代表中华民族的特性,所以才研究"非国粹"的东西。①

① 转引自:李岩:"朔风起时弄乐潮——20世纪20年代的西乐社、爱美乐社及柯政和",《音乐研究》2003年5期,36页。

而这种全盘西化思想的集大成者青主(1893—1959)①是如此看待中、西音乐在文化价值上的差别的:

> 我因说起所谓国乐问题,竟用了一大堆国乐及西乐这样的字样,我的脑袋里面感觉得很不自然,很不舒适,因为在我看来,世界上只有一种尽真,尽善,尽美的音乐艺术,并没有国乐和西乐的分别。中国人如果会做出很好的所谓西乐,那末,这就是国乐。如果中国人做出来的音乐是丑,那末,就令中国人普通之所谓国乐,亦是国家的羞耻,不应该把它当作是国家的光荣。惟一的归结点,就是美与不美的问题。比方贪官污吏是一样顶坏的东西,一般爱国的人士决不应该因为这些贪官污吏是中国的贪官污吏,所以亦从而爱之。好的音乐是好比修明的吏治,一般爱国的人士亦不应该因为要铲除贪官污吏的缘故,思量另外想出一样东西,用来拒绝西方的法治精神。②

① 有关青主的生平事迹(尤其是其1930年代的音乐著述活动),可参见其弟廖辅叔、其子廖乃雄在不同时期撰写的回忆文章:廖辅叔:"略谈青主的生平",《人民音乐》1980年4期;廖乃雄:"从物我、今古、中外的交汇与冲突看青主",《中央音乐学院学报》2001年4期;"廖尚果(青主1893—1959)先生的生平、业绩",《音乐艺术》2005年2期;廖乃雄:《忆青主——诗人作曲家的一生》,中央音乐学院出版社,2008年,北京。

② 青主:《我亦来谈谈所谓的国乐问题》(1930),《20世纪中国音乐批评文献导读》,80页。

> 我所知道的,本来只有一种可以说得上艺术的音乐,这就是西方流入东方来的那一种音乐……所谓音乐云云,应该于国乐、西乐之中,择定一个,要国乐便不要西乐,要西乐便不要国乐,不能够二者均要。①

是则"西化"论的音乐思想尽管在现今的音乐学术界看来,有许多"怪谈"、"偏激"乃至常识性误解,但其生成自有其内、外客观因素与历史必然性(其中许多认识及至今日仍然影响着大多数国人)。究其实质,正是在20世纪上半叶纷繁复杂的世界形势下,古代中国向近代中国转型过程中,文化本位意识逐渐消解而国族本位意识骤然勃兴这一三千年未有之大裂变在音乐思想界的反映,这种音乐思想的背后具有强烈的意识形态特性。而尤其值得我们注意的另一问题在于:许多西化派音乐思想家在进行中、西音乐价值比较的时候,是有意无意地以中国古典文艺中的精英化成分作为中介的。即:将欧洲古典-浪漫时代的高附加值的"作品式"音乐作为中国古代文人艺术的等价物,来与一直没有经历过经典化过程的中国民间音乐进行对比。② 这似乎在一定程度

① 青主:《音乐当做服务的艺术》(1934),《搜索历史——中国近现代音乐文论选编》,190—191页。
② 例如我国著名的翻译家和文艺批评家傅雷(1908—1966)对于中、西文学艺术都有很深的修养,对于美术史和西方音乐文化尤其有着独到的见解与敏锐的观察。在1930年代,傅雷是一位极其活跃的音乐批评家,对于中国音乐的未来之路以及"新音乐"的发展亦(转下页注)

上可以解释,"床头、枕下,则是线装古书的藏身处。没有一天,听不到他用家乡方言朗读古诗词的腔调"①的青主却对传统音乐嗤之以鼻的原因,这一问题虽然已经溢出本书所讨论的"天下"/"国族"意识形态对立与转型的基本主轴,但却揭示出超越技术和物质条件的艺术话语系统的经典化及文化附加值的问题,从而有助于我们更深刻地反思在面对音乐艺术的现代性时,传统、西学与当下三者之间的关系。②

1931年"九一八事变"后,民族主义情绪高涨,这为"全盘西化"音乐思想的继续发展提供了强有力的助推剂。举凡中国近现代思想史,各个学术领域的"西化"论的基础,均是使中国避免亡国灭种、落后挨打的国家民族至上观念,而此

(接上页注)秉持"西化派"立场,承认中国音乐大大落后于欧洲。直至晚年,他在主观上还为中国无法产生这种音乐文化(即"我们的音乐不发达")而困惑不已,只是总结说"不发达的原因归纳起来只是一大堆问题",但"科学是国际性的、世界性的,进步仍是进步,落后仍是落后。"(1964年4月23日致傅聪信,见《傅雷谈艺录》,三联书店,2010年,398页。)但在对待中、西绘画的比较方面,傅雷尽管算得上是当时数一数二的欧洲美术史专家,却对中国文人画的传统、理论与实践都极为推重,这尤其体现在他对于黄宾虹绘画艺术的不遗余力的宣传揄扬上(参阅傅雷为《黄宾虹书画展特刊》所撰之《观画答客问》【1943】,见前书,187—194页),该文可谓是中国传统画论语境下、对现代美术问题进行新思考的一篇力作。何以在傅雷看来,全盛时期的文人画能与西方美术一争高下,而中国音乐就只是"落后"?除了西学东渐、国故式微的大背景改变了国人的音乐观外,还当从西方古典-浪漫音乐与中国古代以文学创作为中心的文人艺术传统较为接近来理解之。

① 廖乃雄:"廖尚果(青主1893—1959)先生的生平、业绩",43页。
② 有关该问题的详论,请参见伍维曦:"在文人传统与音乐西学的夹缝之间:青主音乐观的思想史意义",《音乐艺术》2015年4期。

种意识,又是在西方近代的全球性扩张中制定的弱肉强食、取乱侮亡的丛林法则影响下形成的。可以说,"民族主义"本身即是一种自文艺复兴以后萌发、至19世纪鼎盛的西学思潮,与欧洲中世纪和中国古代以宗教或文化性质所定义的基督/异教-华夏/蛮夷的世界帝国和天下观念截然不同(当然,二战及冷战后的西方又放弃了民族主义价值观,回归到了以普世价值——其实质是西方文明——为终极取向的观念本位)。在晚清,"师夷"的目的本来是为了捍卫传统文化的价值体系,而当民国以来,在西学影响下的国人逐渐将"中国"从一个文化概念转变为民族概念之后("中华民族"的表述正是这一时期出现的),学习西方的目的就逐渐从维护传统的思维与生活方式变为保护现实的政治经济利益了。作为一个文明共同体和文化价值体系的"中国",不再是主张西化的知识分子要捍卫的对象(如中、日两国在历史上同属文化意义上的"汉",而近代以来饱受日本侵略的国人却从民族立场出发视其为寇雠;日本为"大东亚战争"而鼓吹的"亚细亚主义"因之而遭到中国主流舆论的激烈反击);而在维护"中华民族"这一现实的利益共同体时,被认为是体现了人类进步之公理的西学便成为用来替换中国传统文化的利器。在20世纪的中国思想史上,极端的民族主义者往往即是坚定的"全盘西化论"者;而从"全盘西化论"者中,又往往分离出了西学意义上的"世界主义者"或"国际主义者"。二者的不同点,在于前者比后者(前者显然是绝大多数)更

为关注"中华民族"的现实利益;二者的共同点,在于均对中国传统文化持批判与否定的态度(前者认为维护传统文化不利于民族中国;后者则视中国文化的主体为野蛮、落后、反动之异己,为全人类进化之目的,必欲除之而后快)。而在这一时期的中国音乐思想史上的"全盘西化论者",民族主义立场往往是与"世界主义"倾向共生互融的。

在这一时期持全盘西化论的音乐思想家中,世界主义倾向的代表当属欧漫郎。① 他是1930年代中期活跃在广州的一位音乐批评家和著述家。在一篇题为《中国青年需要什么样的音乐》(1935)的散文中,他大声疾呼:

> 中国青年目前需要音乐不是所谓"国乐"而是世界普遍优美的音乐。第一种是奋发雄壮的音乐如优良进行曲等。第二种是表达高尚情绪的作品如贝多芬的交响乐,奏鸣曲等。第三种是美丽赋有诗意的小歌或器乐小品如叔伯德的艺术歌,各国的优美民谣,萧邦的钢琴小品等。……[**引者按**:此段为谴责爵士乐为"劣音乐",为中国青年所不足取云云]
>
> 中国目前正萌芽的新音乐运动其宗旨无非欲中国

① 有关欧漫郎的生平、著述及思想,参见:冯长春:《中国近代音乐思潮研究》,180—182页;余峰:《近代中国音乐思想史》,224—232页;任思:"不该忘却的音乐耕耘者——欧漫郎音乐生平初探","中国音乐学网",2009(http://musicology.cn/papers/papers_5183_2.html);郭海霞:"欧漫郎音乐文论研究",中国音乐学院2011年硕士论文。

青年有高尚的音乐生活而已。中国新音乐的建立要"全盘西化"这是我大胆不怕人诮骂的话。和声学,乐器,谱表等应整个搬过来给我们用,使基础先立定了然后再创做新的中国音乐。①

通过欧漫郎的音乐著述可以知道,他对于欧洲近世以完成经典化过程的音乐作品与学术(所谓古典-浪漫时期)不仅有所涉猎,而且有着狂热的喜爱与向往。而这种含有浓重的19世纪欧洲资产阶级意识形态色彩的经典化音乐观念对于欧氏影响至深,成为其精英主义音乐思想的源头。目下中国的许多西方传统音乐爱好者均以"高雅"、"古典"艺术的拥趸自命,欧漫郎大约是他们的始作俑者:

> 欧洲人目音乐为高尚艺术,为人们"育"之一种,这种观念便是新音乐运动者想灌输给国人知道的。但这种运动的意义是什么呢。我们应该承认中国乐器是原始的,这是因工业不发达缘故。器乐音不纯不正这是无可为讳的。中国乐谱太简陋,不能一看即明乐曲抑扬顿挫之势的旋律。(即俗称调儿)虽间有美丽的,但没有和声衬托,像没有绿叶扶持的花朵一样。故现在所谓新音乐运动就是假借外国音乐的成绩和工具改善中国的

① 《搜索历史——中国近现代音乐文论选编》,215页。

音乐,并志愿将来造就人才建立中国民族的音乐。①

在音乐思想史上,这种精英化的西学观念尽管与后来左翼人士提倡的平民化的观念相对立(前者排斥西方的流行、民间音乐——如爵士乐——斥之为"下流"、"劣等";后者则认定西方古典-浪漫音乐为资产阶级的上层建筑,需"先批判再继承"),但二者的西学本位意识都很明显——前者以为中国传统音乐(当然主要是指民间和流行音乐)是"绝对落后"于西方的(而极端国粹派认为中国并不落后于西方,唯不同而已;如王光祈、赵元任、刘天华和黄自等中间路线者则认为这种落后只是"相对的"和技术性的),后者则认为这之中的经典化和精英化成分(如宫廷雅乐、文人音乐和"雅化"的民间音乐如戏曲等)是"反动腐朽"的。当然从"全盘西化"音乐思潮的发展过程来看,在1930年代还是前者的影响力更为显著一些。

而这一时期主张"全盘西化"的音乐思想家中另一位重要人物是陈洪(1907—2002)。② 陈氏早年留学法国,1930年回国

① 欧漫郎:《中国新音乐运动》,转引自:余峰:《近代中国音乐思想史》,230页。
② 陈洪不仅是20世纪三、四十年代国内著名的音乐批评家,也是卓越的音乐活动家和音乐教育家,尤其对于国立上海音专在中日战争期间的艰难运作有着特殊的贡献。有关他的生平及活动的总体性研究,参见:朱晓红:"陈洪在20世纪中国音乐教育中的独特地位",南京艺术学院2008年硕士论文;张英杰:"陈洪研究",中国艺术研究院2009年硕士论文;翟颖慧:"新音乐运动的先行者——陈洪早期音乐活动及其成就研究",山东师范大学2010年硕士论文。

后,在广东从事音乐活动。曾与马思聪合作建立了私立广州音乐院,任副院长;其间,主编出版了《广州音乐》10期。1936年广州音乐院因经费问题被迫停办后,1937年8月受萧友梅之聘任上海国立音乐专科学校教授兼教务主任。陈洪1930年代前期在广州发表的一些音乐文论,集中体现了"全盘西化"音乐思想的两个基本出发点:即基于"进化论"的普世主义文化艺术评价标准和以国族本位意识为指导的"新音乐"理想。

在为其主办的《广州音乐》1933年第1卷第1期而写的《发刊词》中,陈氏开宗明义地说:

> 我国之可以说是音乐者,老早已经寿终正寝。今日之所谓"国乐",不过是戏班里、女伶台上、吹打班里、盲公盲妹和"卖白榄"流之者,所奏所唱的几首滥调;不是诲淫诲懒的淫词荡曲,便是颓唐堕落的靡靡之音。倘若"闻其乐可以知其宿",则我们的"礼乐之邦"早已沦于禽兽之境! 如此"国乐",非加以根本之否定不可。①

"全盘西化论"者既提倡西方音乐,则必须首先否定中国音乐或指实其相对于西乐的"绝对落后"。而陈洪对于这

① 俞玉姿、李岩(主编):《中国现代音乐教育的开拓者——陈洪文选》,南京师范大学出版社2008年,238页。

种"绝对落后性"的理解不仅仅在于乐理和技术层面(这方面的"落后性"在除国粹派之外的音乐思想家中已有共识)①,还在于其精神层面的腐朽堕落。这即是说:除了中国音乐的形式已无法适应"适者生存"的进化论原则而必将被淘汰之外,中国音乐——这里主要是指民间音乐——的内容也不符合民族主义者在意识形态与道德律上的要求。换言之,有价值的中国音乐所反映的不应该是已经成为历史的文化意义上的中国人的日常生活与情感世界,而应是正在面临外敌入侵之境的"中华民族"的严肃感受。在陈洪的音乐思想中,文化本位的中国与国族本位的中国被置于完全对立、相互排斥的形势,犹如"淫词荡曲"和贝多芬的英雄交响曲一样势不两立而又渺不相及。消灭"文化中国"乃成为建设"国族中国"的必由之路,这在陈洪这一时期的音乐思想中有明确的表述:

① 陈氏本人的著述中对中国音乐在形式和技术上的落后也每有涉及,且每论及细节,语言十分形象化。如"单就乐器而言,六个孔尚不正确的洞箫无论如何比不上人家十三个孔的 Clarinet,两根弦老是'合查合查'的二胡,无论如何比不上人家四根弦的 Violin,乐器不好所吃的亏是很大的。"(《西洋音乐浅释——在广东民众教育馆演讲》[1934],《中国现代音乐教育的开拓者——陈洪文选》,33 页)"走进欧洲的戏院去,一眼便看见几十位穿着制服的乐师,整整齐齐地坐在舞台前面,指挥者的棍子一动,乐声便悠然而起,高低抑扬无不尽致;回看我国的戏院,里头的音乐家,类多袒着半边肘子,盘起一条腿,拿起棍子来,咬牙切齿地痛击痛打,好像和他们的乐器都有了不共戴天的深仇大恨,非把它们一朝打完不可! 虽云痛快之至,究亦野蛮之极,如果这样也可以说是音乐,那么猫屎也可以算是香饵了。"(《音乐革新运动的途径——为广东戏剧研究所管弦乐队第八次音乐会作》[1931],同上,17 页。)

> 文化老了是要死的,死了便变成一具死尸。使死尸复活是不可能的事,所以欲复兴中国音乐,决不是"保存"及"复古"所能济事的……
>
> 我以为苟欲复兴中国音乐,则所谓"国乐"者也大可以暂时置之不理,而拼命去研究比较进步的西洋音乐,借借他人的水浆,浇浇自家的田地。譬如西洋人的乐器没有法子不承认其高明的,就不妨拿过来就用,不必拘泥于"中""西",这样才有希望做到如孙中山先生所说的"迎头赶上"西洋人的文明。①
>
> 我国的旧文化已经了几千年,早就到了寿终正寝的时候,只宜让它安然归仙,绝没有出头出面来"保存国粹"之必要。在音乐方面,我们应当设法帮助旧戏旧曲之自然淘汰,同时又须预备新音乐的诞生,在这个新旧过渡的当儿,第一件要紧的事情我们认为是接受比我们先进的西洋音乐。
>
> 西洋音乐有许多现成的工具,如各种理论和方法以及各种乐器,都是我们可以采用的,对于现成的工具应当毫不客气地拿过来就用,这样才有希望赶上人家的文化……新音乐乃能成胎而诞生。②

① 陈洪:〈西洋音乐浅释——在广东民众教育馆演讲〉(1934),参俞玉姿、李岩(主编):《中国现代音乐教育的开拓者——陈洪文选》,34 页。
② 陈洪:〈音乐革新的途径——为广东戏剧研究所管弦乐队第八次音乐会作〉(1931),参俞玉姿、李岩(主编):《中国现代音乐教育的开拓者——陈洪文选》,18 页。

陈洪的优胜劣汰音乐进化理念堪称"文化达尔文主义"乃至"文化种族主义"的直接反映物。而在这种急切地希望中国传统音乐寿终正寝的呐喊下,是其对于"民族中国"的热烈感情以及急欲造成一种刚健雄壮的"中华民族"的新国乐的急切愿望:

> 国乐之所以为国乐,赖它的内容能够保有中国的特色。这特色不是古董的,无意识的或仅抄袭前人的残章断曲便算了事,却是活的、现代的、革命的、奋斗的、复兴的、伟大的中华民族的情绪、意识、观念和思想的表现。①

这种以现实的国族利益为需求的音乐创作观(用陈洪的话说:"内容决定国乐")当是其音乐思想的核心。为此,先进的西乐也只是一种工具(尽管在陈洪看来,是舍之其谁的工具,而且比"萎靡的旧乐"更能反映出意气风发的时代精神),而"国乐作曲家应有选择工具的自由"。② 故而,陈洪的"全盘西化论"最后被归结于为内容/工具的二分法,而作为音乐创作的根本依据的"内容"这一要素具有强烈的民族主义倾向,与取法先进西乐的"工具"并行不悖:

① 陈洪:《新国乐的诞生》(1939),参俞玉姿、李岩(主编):《中国现代音乐教育的开拓者——陈洪文选》,45页。
② 同上,41页。

> 对于工具,我主张全盘世界化和现代化(也可以说是西化),但对于内容,我始终主张彻底中国化。……凡是真正的国乐作曲家,他的作品便无不自然地带上中国色彩;犹如凡是中国人的子孙,血管里便无不充满华族的血液……
>
> 未来国乐的新姿态,它将具有百分之百的中国化的内容和百分之百的世界化的外观。①

我们可以注意到:陈洪此段议论的发出是在"卢沟桥事变"后的1939年。中日战争的全面爆发,导致了知识分子当中民族意识与国族认同的高涨,这种情绪又与"全盘西化"音乐思想相互作用,最终完成了对基于文化本位的"天下"音乐思想的完全替代,并一直延续到新中国建立之后,由此也造成了认知和表述中国传统音乐的新话语系统,使得"文化中国"的大部分音乐遗产被转移到了"民族中国"的官方历史叙事中。②

① 陈洪:《新国乐的诞生》(1939),参俞玉姿、李岩(主编):《中国现代音乐教育的开拓者——陈洪文选》,45页。

② 作为1930年代重要的音乐批评家,陈洪的音乐思想内涵十分丰富,在强调"进化论"的艺术价值观和"国族本位"意识的原点下,涵盖了许多不同的音乐思想来源(尤其随着中日战事的深入,救亡思想蓬勃之际)。例如:他在主张西化的同时,也强调音乐的社会功利作用,甚至还鼓吹"无产阶级大众艺术",对唯美主义和享乐主义的音乐美学观痛加批判,也反对在形式上一味照抄西方技巧(参见:冯长春:"一份尘封了半个多世纪的珍贵史料——陈洪《绕圈集》解读",《音乐研究》2008年1期)。总之,陈氏"全盘西化"音乐思想的出发点,还在于"当下",正是出于为解决中国当下的问题,他才反对传统、提倡西乐,这与青主的立足于经典主义立场的"全盘西化"论是有所不同的,而与黄自的折中主义"新音乐"观念比较接近。有趣的是,在更为强调平民化立场的左翼音乐人士看来,"北黄南陈"却成为了"除掉矛盾苦闷之外,没有第二条路好走"的"学院派"代表受到攻击(前引文,59页)。

结语　在传统、西学与现实的漩涡中：中国近现代音乐思想与意识形态主流的关系

逝者如斯、不舍昼夜。从"国粹派"尚在流连执着于雅歌投壶、宫悬钟磬的承袭，到《白毛女》的诞生，不过一代人的光阴，而中国社会对于"何为音乐"、"何为中国音乐"、"音乐之于当下"的基本命题的共识，已经发生了天翻地覆的变化，这其中所折射的更为本质性的嬗变，当为儒家文明体系中的"天下中国"被西方现代意义上的"民族中国"所替代这一历史过程。在延安的"新歌剧"出现的同时，有一本名为《孔子的乐论》的小书出版了，仿佛是对于旧乐教的回光返照。尽管作者江文也（1910—1983）一再宣称他并非孔教信徒，而只是从一位音乐家的角度看待这位古代东方哲人的音乐思想，但他在书的结尾却饱含深情地说道：

音乐在那个时代都是一般的黑。世上一点音乐都没有了,时代依然故我,绝不会受到困扰。不,或许我们该说:时代假如有些风吹草动的话,音乐就变得更不需要了。如果碰巧有位有识之士出现,他向人们强聒不舍,强调音乐很重要。他的声音越大,人们越觉得音乐能够越早消失得一干二净越好。

不管怎么说,音乐与国家总是一体难分的。

不管何时何地,音乐永远是一国之歌,永远是人民之声。①

这位作曲家确实身体力行,将对故都文庙的祭祀音乐的印象写入了他的交响组曲中,好像是对王光祈、郑觐文等前人复兴礼乐之初衷的热情回应。然而他的这些活动丝毫不能引起"中国音乐界"的回应与好感,在这本书的序言后,赫然落有"著者于北京西城 二六零二年三月八日"(即西元1941年,中华民国三十年,日本昭和16年)的字样,此时,热衷于扩张的日本朝野以使用传说中的"神武天皇纪元"为风尚;换句话说,出生于日治时代的台湾地区、在东京接受音乐训练的江文也在中国音乐家看来,是一个"外国人",而他以为母国的日本,正是斯时民族中国不共戴天的死敌。

① 江文也:《孔子的乐论》,杨儒宾译,华东师范大学出版社,2008年,120页。

至于江文也所热爱的孔庙祭祀音乐这一前现代中国音乐文化的重要表征,在现代中国竟然还又延续了至少15年。杰出的音乐史学家和音乐理论家杨荫浏(1899—1984)在1956年夏对湖南浏阳的"雅乐"进行了一次"田野考察",撰成了详实而宝贵的《孔庙丁祭音乐的初步研究》一文。① 作为一位对中国民间音乐实践和西方音乐文化均有着深厚素养的学者,杨氏本人在1949年之前的音乐思想此处姑且不论,②这篇论文最后"对孔庙音乐的初步估价"一节中的某些话语(无论是所运用的术语概念,还是其背后所表达的思想倾向),对于本书所关注的音乐思想史进程却具有代表性,显然反映了某种主导性的"时代精神":

> 关于孔庙雅乐的乐律问题,并不像有些人所想象的那样,包含着多少奥妙的道理;揭穿了不过是不准确、不科学、脱离实际的那么一套。关于孔庙雅乐的音乐问题,在作曲上是没有什么值得我们学习的;它最初的官廷谱本,可能是出于不大接触民间音乐,不大懂得音乐创作规律的文人之手;连音乐语言,都是与当时的民间艺术传统脱节的。【引者按:有关演奏的内容从略】……

① 原载:《音乐研究》第一期(1958),见《杨荫浏音乐论文选集》,上海文艺出版社,1986年,276—297页。

② 杨氏在1942年曾撰写《国乐前途及其研究》一文,可资参考,转见于《中国音乐学》1989年4期,4—15页。其早期对于音乐国故的看法,与洪业(1893—1980)对于古典文学及其儒家精神的观点有相似之处。

因为有些对孔庙雅乐有着过高估计而至于到达迷信程度的人,往往是从乐律、曲调、技术三方面来看问题的,所以前面我们也就先从这三方面来看一看。但对于孔庙音乐的估价,还不能先从这三方面来看,更重要的,我们应该问:孔庙音乐,有没有人民性,它是不是现实主义的?【引者按:以下对于祭孔音乐缺乏人民性和远离现实生活,只是反映"复古的封建统治者们自己的一部分思想感情"的批评,从略。】

然而,即便是像杨荫浏所批评的那样,将这种从前现代中国的核心文化中延留下来的仪式音乐当作"民族音乐"的经典遗产来继承与发扬的做法(例如国民政府撤退到台湾省后依然坚持的那样),其实也不经意地凸显了在西方意识形态影响下的现代中国在音乐观念上相对于"孔子的时代"的重大改变。我们似乎可以认为:在"中华民族"这一"想象的共同体"的建构过程中,①音乐思想上的新旧交替,在很大程

① 参见:本尼迪克特·安德森:《想象的共同体——民族主义的起源与散布》,吴叡人译,上海人民出版社,2011年,4—7页。如果从"长时段"的视角来看,民族主义其实是曾经掌握过中国命运的真正意义上的现代政党的最大共识。而中国的激进革命者尽管曾经从马克思主义的立场反对过这一意识形态(或者只是将其作为一种权宜式的阶段性策略,与资产阶级性质的"新民主主义革命"相适应),但最终,却拥抱了这一意识形态。早在冷战时期,西方政治学家就观察到:"马克思主义运动和尊奉马克思主义的国家,不论在形式还是实质上都有变成民族运动和民族政权——也就是转化成民族主义——的倾向。没有任何事实显示这个趋势不会持续下去。"(转引自:前书,2页)

度上彰显了"天下"与"国族"的差异,并揭示了现代性的某些基本特质。

* * *

中国近现代音乐思潮发生的背景,是从19世纪中叶开始,西方资本主义文明在世界范围内的扩张与中国固有的古老文明之间发生的碰撞。可以说从鸦片战争、洋务运动、戊戌变法直至中华民国肇建,西方文明与西学的优越性都一直为中国有识之士所推重,向西方学习也就成为整个近代思想史讨论的重要话题,而彼时西方世界内部(主要是欧洲)正在酝酿与发酵的各种社会矛盾(尤其是横亘整个19世纪并最终导致"一战"爆发的民族问题和从19世纪中叶开始愈演愈烈并影响了整个20世纪上半叶的阶级斗争)对大多数热心于引进西学改造中国的国人来说,不是闻所未闻,就是视而不见。① 在辛亥革命前后,思想界的一种显著潮流是,将

① 这一时期,中国人对于西学的热衷有一特殊历史现象,即绝大多数倡导西学之人并未在西方长期生活过,甚至根本就没有去过西方。他们对西方优势文明的憧憬主要是在坚船利炮的刺激下由一些在中国的西方人和少数去过西方的中国人所灌输的。而后者对于西方的了解其实也非常有限。在戊戌变法之前,主张学习西方的人士着眼于引进其技术和管理经验以使清王朝实现中兴和自强,在百日维新失败后,清政府在技术和制度层面学习西方以实现更张的策略不仅未改变,反而不断深化(1900年的义和团之役其实进一步坚定了清廷学习西方的决心,1905年废科举、兴学校即是一例证),然而在汉族官绅中对清政府的反抗意识却不断滋长,尤其是1908年慈禧和光绪相继去(转下页注)

对中国传统文化的核心部分(所谓"国故")的整理和西方近代的"国家民族"观念相结合,以种族理论和社会达尔文思想来塑造一个具有古代灿烂文明而在近世被外族奴役的"中华民族"的"想象共同体",从而为反满革命服务。① 这样,早已融入中国文化内部并实际上成为了文化精英的清朝统治集团被重新定义为反动的"蛮夷",成为民族民主革命声讨的对象。尽管清政府也在努力争夺这一民族主体和文化正统的话语权,但由于其自身的软弱而失败(尤其是立宪运动的失败使广大汉族官绅离心离德),作为"落后"和"外族"象征的清王朝在1911年的覆灭也就顺理成章了。

然而,从第一次世界大战结束直至第二次世界大战爆发

(接上页注)世后,汉族官绅中的立宪派掌握了主流舆论,以实现西方式的宪政为拥护清廷统治的基本条件,由于清廷统治者无法跟上这一形势,再加上南方革命党人推动的"种族革命"使得清朝长期存在的满汉矛盾进一步激化,最终导致了清王朝的覆灭。继之而起的中华民国其实是建立在过去体制内的立宪派(以掌握北洋军事实权的袁世凯为首)和激进的南方革命党人(以孙、黄为代表)相互妥协的基础上。应该说,中华民国的成立,是近代以来中国思想界不断引进西学的一个成果,其意识形态的合法性在于,既符合进化论的社会理想(即民主共和优于君主专制),也符合民族主义的国家观念(即以五族共和的中华民族国家替代过去实行民族压迫的满族统治者)。应该说,社会进化论的文明价值论与国族利益至上的民族主义思想,是包括音乐思潮在内的中国近现代思想史在西学影响下确立的两个基本维度,也是与言必称三代和以华夷划分天下的中国古代思想史存在根本性差异的主要原因。

① 这一思潮的主要思想家如章炳麟、刘师培、黄节等人,都一方面是杰出的古典学者,同时又是积极的种族主义革命家,他们的思想尽管在主流意识形态中持续时间不长,但却体现出将文化本位意识与国族本位意识调和的取向。

的二十年间(1919—1938),西方(尤其是欧洲)主要"文明国家"以及西方文化内部的深重危机和难以克服的矛盾日益明显起来。在西方世界内部,消极的有识之士认为这一文明已然盛极而衰,必将走向衰亡与没落;积极的有识之士中,一部分企图从根本上质疑启蒙运动和法国大革命以来西方资本主义社会发展所依凭的一些基本法则,以爆裂的方式摧毁旧世界,实现西方文明的更生,还有一部分人士则力图从技术性层面对既有社会模式进行改良,以延续其生命力(罗斯福总统在1929年经济危机后采取的新政是其代表)。但在20世纪上半叶风云诡谲的国际局势中(尤其在欧洲),这些试图维护资本主义社会既有体制的温和保守势力显得较为弱势,而苏联和法西斯德国的崛起和日益强大则表明激进的革命立场吸引了越来越多的知识阶层与民众。

对于半个世纪以来(从同治中兴后洋务运动的开展算起)一直受西学影响的中国思想界来说,对西方文明自身所遇到的矛盾与困惑不能不有所反映——尤其是过去一直作为国人偶像的建立在先进技术和"自由"、"民主"等抽象价值观之上的资本主义体制现今处于极度衰弱的状态(英、法及纳粹上台前的德、奥无不如此),在是否要学习西方和如何学习西方上,中国思想界产生了激烈的争执。一方面,坚持中国文化本位的思潮进一步受到批评与清算(这一派思想家——如辜鸿铭——及其在政治上的主要代表——北洋军阀——成为"新文化"运动激烈攻击的对象),而这一思潮在

音乐思想史上便体现为郑觐文、王露、童斐、周庆云、罗伯夔等"国粹派"。另一方面,原先主张学习西方的势力的内部也因复杂的中外局势而发生了剧烈分化:曾经激进主张学习西方政制(尤其是宪政体制)的康有为和杨度认为共和国体并不适合中国国情,仍然主张君主立宪(康氏拥护清帝,杨氏则拥护袁世凯),遂成为西学派中亲近传统派的"落后"势力。而持中间立场的梁启超等人在"一战"后游历欧洲,深觉昨日倚为师友的西方文明自身的局限与危机,遂转而希望从中国固有文化——尤其是儒学思想——中获得新的资源,以使之前引进的西学能有所指归,从而造成适应中国近代化需求并应付日趋复杂的世界大势的新思想。这一派思想家可称为"新传统主义",其代表人物除梁启超外,还有从五四新文化运动中分离出来的梁漱溟与熊十力(以及稍后的冯友兰),他们成为在民国后期的政、学两界都有一定影响力的"新儒家"的代表,而这一思潮在音乐思想史上的主要体现即是王光祈的"礼乐复兴"理论。①

① "新儒家"的一部分思想与南京国民政府的主流意识形态的构建有着密切关系,尤其是蒋介石本人的"内圣外王"的个体人格以及他在1930年代发起"新生活运动"和国民党中常会通过"尊孔祀圣"的决议,体现出强烈的传统意识。在戴季陶、陈立夫等国民党内具有"新儒家"倾向的理论家的授意下,1935年1月10日,王新命、何炳松、陶希圣、萨孟武等十位知名教授联合署名在《文化建设》杂志第1卷第4期上发表《中国本位的文化建设宣言》一文,鼓吹坚持文化主体性,反对全盘西化。这份"十教授宣言"与当时以胡适、陈序经等学者为代表的"全盘西化论"争锋相对,一度引起了热烈的讨论,也隐然代表着在意识形态上接近与反对南京政府的学界人士的对立(反对派的 [转下页注]

但是，就对后世的影响来看，这一时期的思潮中，真正具有巨大生命力和潜力的，仍然是强调学习西方的势力——只是学习的对象与方式以及由于西方和西学本身的剧烈变化发生了相应的改变。首先，从清末一直延续下来的向正统的西学——主要资本主义国家的制度、思想、文化与艺术——学习的观念并未中断，反而由越来越多的在这些国家接受过系统的教育并长期生活过的留学生在学术空气自由开放的大学和一些现代化程度较高的大都市中散布开来（胡适是其中的领头羊）。对于民国初年的混乱局势，保守派认为是"办共和"所致，激进的西化派则认为是传统的文化遗产被清算得不够彻底。高举"科学"与"民主"大旗的新文化思想

[接上页注]主体是具有自由主义倾向的西化派；而追随苏俄的马克思主义者由于第一次国共内战的原因，其观点并未出现在国统区的媒体上）。当然，蒋介石政权在思想层面的回归传统是与其在治理模式上的日益法西斯化相表里的。这与第二次世界大战时期的日本在实施文化上的去西方化的同时也积极学习德国的法西斯化有相似之处（参见：易劳逸："南京十年时间的国民党中国，1927—1937"，费正清【编】：《剑桥中华民国史》【下】，144—146页）。大体上极权主义的体制都推崇古典或民粹文化（尤其是在资本主义兴起之前的中世纪式的农耕文明和封建行会制度下的小市民文化），而极力反对工业化时代所产生的以个人主义为中心的新的"资产阶级的"道德与价值体系。"新儒家"的主要思想家当然并不主张在政治实践上学习西方的这种治理模式，但他们所憧憬的以农村为单位的村民自治体在当时的历史条件下难以施行。"新传统主义"和"新儒家"的兴起在新文化运动及"一战"结束后，他们对于西方近代文明中的道德观念与社会价值体系提出了深切的忧虑与质疑，但这一派思想家并不否认西方在技术上依然保有的优势和中国应向其学习这一优势的必要，只是坚持"科学"——这是近代西方文明的核心与新文化运动的中心问题——并不能解决所有的社会问题与文明冲突。正是在这一点上，"新传统主义者"与更为坚定的全面西化派（无论是倾向于自由主义还是集权主义）发生了对立。

家以摧毁旧文化、旧道德、旧学术为己任,而将中国复兴的希望寄托在更为彻底的西化上。无论是陈独秀、李大钊等受苏联影响的马克思主义思想家,还是胡适、陈序经等受美国自由民主意识影响的学者,实际上都是真诚而坚定的"西化论者"。而"全盘西化"这一在1930年代中期引起巨大争议的口号,正是出自胡、陈等人之口。萧友梅等人提倡的在1920—30年代前后影响极大的"西化"音乐思潮正是这种思想在音乐实践上的反映。

但"五四"一代很快在如何西化问题上分裂为两大阵营,服膺英美式自由主义的胡适力图将这一时期已经饱受质疑的西方主流价值观念输入中国,他的理念也代表了大多数学院派知识分子的观念,因而这一派既反对固守"国粹"(在他们看来是落后的),也批评法西斯化的国民政府,同时更不信任马克思主义者。而另一些既厌恶"国粹",又对西方主流文明失望的人士则选择了接近苏联式的马克思主义实践,如陈独秀、李大钊、鲁迅等处于学界边缘的人士(包括受他们影响的以瞿秋白和毛泽东为代表的更年轻的"五四一代"),一方面对于传统持有更激烈的批评态度,一方面又比胡适之流更深入中国社会(尤其是农村),同时在"共产国际"的有意识培养之下,他们对于建立在"资本主义体制"之上的西方主流文明及其对中国的影响持有强烈的敌意。[1] 在1927年之后南京

[1] 以鲁迅为例,他"向马克思列宁主义的转变,是痛苦而艰难的",他"期望马克思列宁主义能比过去的进化论学说更为准确地分析历史,这无疑使鲁迅更加接近共产党。"(福司:"思想的转变:从改良运动到五四运动,1895—1920年",《剑桥中华民国史》(上),436—437页。)

政府时期,他们逐渐形成了既反对自由主义文化思潮(这是站在其共产国际所输入的立场而非站在"国粹派"的立场),同时又反对法西斯化的蒋介石政权的立场。① 而对于1930年代以后的——尤其是8年抗战和国共内战时期——中国音乐思想界产生了巨大影响力,并最终在中华人民共和国成立之后转化为官方意识形态与主流话语结构的组成部分的"左翼-救亡-新民主主义"音乐思潮便是这一总体思潮的具体反映之一。

* * *

由此不难发现,在近现代思想史上,有关音乐问题的讨论,大致可以分为三派,即复古、西化与改良。分别代表了文

① 马克思列宁主义思想家对于南京政府的反对基于两方面原因:从内因而言,"尽管蒋介石曾经受列宁主义言论中反对帝国主义方面的影响,但其早年在家乡和日本所受的教育,使其成为一个文化民族主义者,对全面否定传统观念的'五四'深不以为然。"(同上,437页)而在1927年后,蒋氏作为一个"文化民族主义者"与这一时期的马列主义思想家"全盘否定传统观念"之间的鸿沟越来越大,也即在持进化论立场的马列派看来,蒋氏坚持着"反动落后的封建主义意识形态";而从外因来看,南京国民政府在1930年代与德国保持着密切关系,而蒋政权极为推崇希特勒德国的极权主义治理模式,因而马列主义思想家与蒋介石政权的敌意在这一层面上也可以视为苏联和德国这两个集权主义国家在现实利益与意识形态方面的斗争的一种映射。而以胡适为首的西化派在这一时期也反对国民党政府,其内在原因与马列派相似,其外在原因仍然在于反映了英美等自由主义国家对于集权体制的态度(仍然是西方思想界内部的矛盾在中国的映射)。至于胡适后来选择与国民政府合作,则是基于其"两害相权取其轻"的实用主义考虑。

化本位主义(音乐价值多元论)、民族本位主义(音乐价值进化论)和二者折中的三种立场(往往承认传统音乐在技术层面是落后的,但肯定其核心文化价值)。这三种立场与其时中国思想界对于整个西学的接受与理解其实也是一致的。

而这三者中的后两者在谈及西方音乐时屡次触及的"科学",其实是"技术"问题;但中国自鸦片之役后的落后挨打,确实是由技不如人造成的;国人从对于西方技术的崇拜发展到了对固有传统的唾弃,"科学"与"民主"成为新文化运动反对传统的旗帜也就不足为奇了。在各种西学与国故的撞击与对话中,在近代经历了"经典化"和"文本化"的西方艺术音乐与从未经历这一过程的中国传统音乐其实被置于"先进"与"落后"的两个极致。坚持文化本位主义的复古派面临先天的下风——即使是王光祈也承认当代传统音乐是"胡化"的产物而不能代表华夏民族的真精神;对于前清宫廷中以金石法器为主的宗庙献祭之乐在这时又无人问津(江文也或许是一个例外);而西化派(如青主)却很自然地在西方音乐中找到了与中国古典文学、美术作品相似的具有高附加值的经典艺术,其欢呼雀跃之情可以想见。未能脱离文学和其他因素的制约、成为独立自为的文本化作品,音乐创作表演实践未能与知识阶层相结合,是中国传统音乐在近世遭遇危机的必然性所在,虽然对这一问题的认知在当时人看来并不清楚,也没有多少人从这一角度去尝试理解国乐、改造国乐。因而,当具有强烈士人精神和文人意识的王光祈,在谈及如何改造旧乐以造成新礼乐时,便不能不三缄其口了。在中国

固有传统中,除去宗庙祭祀之乐具有较高的文化附加值(但这一时期由于其意识形态母体已经被作为封建帝制彻底打倒,而无法存在了),只有在古琴音乐中能找到与西方音乐相对应的经典性及与知识精英的直接联系,而前者却不是一种公众性的艺术,无法像交响乐那样造成纪念碑式的英雄性,在救亡图存、弱肉强食的现实面前又是何等无力。

最后,我们可以认为:中国近现代音乐思想史演进的一个重要特质在于,音乐思想主流的产生与兴替与同时期的政治局势及政治斗争具有密切的同步关系。崇奉孔子乐教的江文也尽管可能得不到同时代人的共鸣,但他对儒家音乐思想的某个特征的把握,对于中国近现代音乐史不仅有效,而且更加特出,这便是:"'乐'和国家总是一体难分的。"①"国家只要一成立,音乐家就要被动员起来,创造新乐,或者复兴旧乐,制定代表国家的乐章。这种制定的音乐如果哪天消失不见了,这代表国家没有了,甚至于是被消灭了。"②古代儒家思想下的"天下中国"尽管被西方近代意义上的"民族中国"所取代,但强有力的中央集权的国家机制并没有变化,反而日益加强。近现代音乐思潮的萌芽本身是清廷洋务运动的产物。甲午战败后的变法维新运动推动了包括音乐教育在内的学校教育体制的改革并大力引进包括西乐在内的西学,也就成为新思潮真正产生的前提。中华民国建立之初,北洋政府有意尊孔读经,造成了"国粹派"的一度显赫,而南

① 江文也:《孔子的乐论》,3页。
② 同上,4页。

方革命势力的兴起则与"新文化"思潮影响下的"西学派"遥相声援。

南京国民政府形式上完成全国统一后,"国粹派"日趋式微,音乐思想界的主要趋势体现为温和的改良派(以"国乐改进运动"为代表)和激进的全盘西化派的并存,而后者由于在专业音乐教育机构中的更为强大的话语权显然占据了优势,并与这一时期在人文学术界出现的全盘西化思潮相表里。但全盘西化派(实质是全面学习西方音乐文化中的经典化与精英化成分)在音乐思想界的地位很快就受到了另一股新兴的音乐思潮的挑战,而这一新思潮的意识形态基础仍然是西学,并且是更为激进的西学——苏俄式的马克思主义,其现实立足点则是这一时期反抗国民政府日趋保守温和的文化政策的左翼文化运动。

在此,我们发现,尽管在贯穿于中国近现代音乐思想史的传统与西学的斗争中,西学派取得了全面的胜利,但由于后者所倚靠的理论基础——西方意识形态系统本身在不断发生裂变与冲突,因而在受到西学影响的中国音乐思想家阵营中,也不断发生着尖锐的对立,甚至是你死我活的斗争。从1930年代后期开始,以"学院派"为代表的精英主义音乐思潮和以"救亡派"为代表的平民主义音乐思潮相互竞争、对峙。而最令人感到吊诡之处是,与"农村包围城市"的革命形式一样,"救亡派"的音乐思想虽然在本质上立足于一种激进的西学(尤其是马列主义中的阶级斗争与阶级分析的学说),但在具体手段上,却充分借鉴了中国传统音乐文化中

的非古典和非精英化成分,这就使得后者的理论与实践都具有了强烈的"民粹色彩",其与"学院派"及过去的"国粹派"之间的关系也变得微妙而复杂。伴随着中日战事的全面爆发和中国革命的最终胜利,而由"救亡派"发展而成的官方音乐思潮终于取代了所有的他者,在中华人民共和国建立后获得了独尊的地位。这一事实既曲折生动地反映了这一时期的世界资本主义文明与西方思想文化内部的深刻危机,更是表明了不断变化的中国音乐思潮在传统、西学与当下三者之间的艰难选择。应该承认,这种具有特色的"马克思主义音乐思想"在处理三者的关系上提出了全新而富于创造性的思考与举措,它给同时期的中国音乐史也留下了宝贵的经验与值得沉思的教训。

参考文献

(以作者或主编者姓氏汉语拼音字母为序,
同一著作者按出版先后为序)

【美】本尼迪克特·安德森:《想象的共同体——民族主义的起源与散布》,吴叡人译,上海人民出版社,2011年,上海

蔡仲德:"为青主一辩",《人民音乐》1989年4期

——:"青主音乐美学思想述评",《中国音乐学》1995年3期

——:"出路在于'向西方乞灵'关于中国音乐出路的人本主义思考",《人民音乐》1999年6期

——:《中国音乐美学史》,人民音乐出版社,2003年,北京

陈壁生:《经学的瓦解》,华东师范大学出版社,2014年,上海

陈聆群:"中国近现代音乐史研究中的若干问题",《关于中国音乐史学的几个问题》(《音乐论丛》第二辑),21—31页,人民音乐出版社,1962年

——:"曾志忞——不应被遗忘的一位先辈音乐家",《中央音乐学院学报》1983年3期

——:《中国近现代音乐史研究在 20 世纪》,上海音乐学院出版社,2004年,上海

陈婷婷:"中国近现代音乐从业者的社会角色研究",上海音乐学院硕士论文,2008 年

陈永:《中国音乐史学之近代转型》,华中师范大学出版社,2013 年,武汉

陈正生:"大同乐会活动纪事",《交响》1999 年 2 期

——:"也谈大同乐会",《南京艺术学院学报》(音乐及表演版)1999 年 3 期

丛晓东:"青主音乐美学思想的独特性与矛盾性",《天籁》2007 年 3 期

戴嘉枋:《面临挑战的反思》,上海音乐学院出版社,2004 年,上海

戴鹏海:"黄自年谱",《音乐艺术》1981 年 2 期

【美】费正清、刘广京(编):《剑桥中国晚清史》(上、下),中国社会科学院历史研究所编译室译,1985 年,中国社会科学出版社,北京

【美】费正清(编):《剑桥中华民国史》(上、下),杨品泉等译,1994 年,中国社会科学出版社,北京

冯长春:"青主音乐美学思想的表现主义实质",《音乐研究》2003 年 4 期

——:"20 世纪二、三十年代的国粹主义音乐思潮",《中国音乐学》2005 年 4 期

——:"20 世纪上半叶中国音乐思潮研究",中国艺术研究院博士论文,2005 年

——:《中国近代音乐思潮研究》,人民音乐出版社,2007 年,北京

——:"新音乐的理论基础——以救亡音乐思潮为背景",《音乐研究》2006 年 3 期

——:"分歧与对峙——20 世纪三四十年代有关'学院派'的批判与论争",《黄钟》2007 年 2 期

——:"一份尘封了半个多世纪的珍贵史料——陈洪《绕圈集》解读",

《音乐研究》2008年1期

——:"两种新音乐观与两个新音乐运动:中国近代新音乐传统的历史反思"(上、下),《音乐研究》2008年6期、2009年1期

——:"中国近代科学主义音乐思潮探析",《黄钟》2009年3期

——(主编):《近现代广东音乐家研究》,暨南大学出版社,2012年,广州

——:"明治时期日本音乐文化变迁对清末中国音乐文化的影响",《星海音乐学院学报》2013年3期

冯春玲、冯长春:"中国近代新音乐文化的滥觞——辛亥时期音乐文化巡礼",《黄钟》2011年4期

冯文慈、俞玉滋选注:《王光祈音乐论著选集》,人民音乐出版社,2009年,北京

傅雷:《傅雷谈艺录》(傅敏编),三联书店,2010年,北京

——:《傅雷谈艺论学书简》(金梅编),天津人民出版社,2012年,天津

高城重躬:"我所了解的江文也",《中央音乐学院学报》2000年3期

高婷:《留日知识分子对日本音乐理念的摄取——明治末期中日文化交流的一个侧面》,文化艺术出版社,2009年,北京

宫宏宇:"王光祈初到德国",《黄钟》2002年3期

——:"王光祈与德国汉学界",《中国音乐学》2005年2期

——:"民族国家、文化守成、现代性与近代——冯长春《中国近代音乐思潮研究》读后",《音乐研究》2008年1期

——:"王光祈与吴若膺关系考",《中央音乐学院学报》2008年4期

——:"杨荫浏的传教士老师——郝路义其人、其事考",《中国音乐学》2011年1期

管建华:"试评王光祈的比较音乐学观点",《音乐探索》1984年1期

郭海霞:"欧漫郎音乐文论研究",中国音乐学院硕士论文,2011年

郭艳波:"论柯政和在我国近代音乐发展中的贡献",青岛大学硕士论文,2008年

郭莹:"王光祈'礼乐复兴'思想及其成因初探",《音乐探索》2001年4期

韩国璜:《自西徂东——中国音乐文集》,台湾时报文化出版社,1981年,台北

韩立文:"试评王光祈关于音乐本质和社会功能的论述",《音乐研究》1984年4期

何晓兵:"中国音乐落后论的形成背景",《音乐研究》1993年2期

胡扬吉:"王光祈研究述要:1924—2012",《音乐研究》2013年1期

黄敏学、黄旖轩:"康有为国乐改良思想及其历史影响探论",《黄钟》2013年2期

黄旭东:"论蔡元培与中国近代音乐——兼评修海林〈蔡元培的音乐美学理论与实践〉",《中央音乐学院学报》(一、二)1998年3、4期

——、汪朴:《萧友梅编年记事稿》,中央音乐学院出版社,2007年,北京

——:"蔡元培的音乐思想与现代中国音乐文化建设",《人民音乐》2008年4期

——:"蔡元培美育思想与目下之艺术教育",《音乐艺术》2010年1期

黄自:《黄自遗作集》(文论分册),安徽文艺出版社,1997年,合肥

计晓华:"延安鲁艺时期的民间音乐研究",《乐府新声》2008年1期

贾崇:"朱英的音乐思想与创作",《音乐艺术》2009年2期

贾抒冰:"清华国学研究院的音乐事迹",《中央音乐学院学报》2005年3期

江文也:《孔子的乐论》,杨儒宾译,华东师范大学出版社,2008年,上海

姜昕:"延安解放区音乐大众化思潮研究",四川大学硕士论文,2007年

金经言(译注):"王光祈论文二篇",《中国音乐学》2004年4期

居其宏:"萧友梅'精神国防'说解读:兼评贬抑'学院派'成说之历史谬误",《中国音乐学》2006年2期

——:"战时左翼音乐理论建构与思潮论争:中国近现代音乐史研究笔记之一",《中国音乐学》2014年2期

康啸:"北京大学音乐研究会会刊《音乐杂志》考",《人民音乐》2006年10期

李莉、田可文:"1938:音乐家在武汉的分歧与对峙——兼及刘雪庵的活动",《中国音乐》2012年3期

李维意:"青主音乐思想试析",《南京艺术学院学报》1985年2期

李岩:"冬天来了,春还会远吗?——纪念黎锦晖诞辰110周年学术研讨会要点实录",《中国音乐学》,2002年1期

——:"王光祈书、文、事考",《音乐探索》2003年3期

——:"朔风起时弄乐潮——20世纪20年代的西乐社、爱美乐社及柯政和",《音乐研究》2003年5期

——:"'美育'之兴起、确立及景观",《黄钟》2007年1期

——:"纪念程懋筠的理由及问题的评判",《天籁》2007年1期

——:"对而未决:面对并解析华丽丝、青主与易韦斋的历史公案",《中国音乐学》2009年1期

——:"对王光祈定位的研究——以相关研究者的言论及著述为例",《中央音乐学院学报》2010年4期

李业道:《吕骥评传》,《音乐研究》1995年3期—1998年4期

李映庚(著)、桑海波、杨久盛(译注):《军乐稿》译注,中央音乐学院出版社,2005年,北京

黎永泰、刘平:"王光祈的空想社会主义思想探讨",《重庆师范学院学报》1985年4期

梁茂春:"刘天华的音乐思想",《中国音乐》1982年4期

——:"江文也音乐创作发展轨迹",《中央音乐学院学报》1984年3期

——:"杨荫浏采访录",《中国音乐学》2014年2期

梁启超:《中国近三百年学术史》(新校本),商务印书馆,2011年,北京

廖辅叔:"记王光祈先生",《音乐研究》1980年3期

——:"略谈青主的生平",《人民音乐》1980年4期

廖红宇:"中日传统音乐在江文也钢琴音乐创作中的运用",福建师范大

学硕士论文,2003年

廖乃雄:"从物我、今古、中外的交汇与冲突看青主",《中央音乐学院学报》2001年4期

——:"廖尚果(青主1893—1959)先生的生平、业绩",《音乐艺术》2005年2期

——:《忆青主——诗人作曲家的一生》,中央音乐学院出版社,2008年,北京

林大雄:"'新儒家'音乐思想研究",《中国音乐》2012年4期

林苗:"重识杨荫浏的基督教音乐实践观——对《圣歌与圣乐》中杨荫浏16篇文论的择评",《艺术探索》2008年6期

凌廷堪:《校礼堂文集》,王文锦点校,中华书局,1998年,北京

刘北茂:"刘天华后期的音乐活动"(上、下),人民音乐2000年11—12期

——(述)、育辉(执笔):《刘天华音乐生涯》,人民音乐出版社,2004年,北京

刘靖之:《论中国新音乐》,上海音乐学院出版社,2009年,上海

柳琳:"江文也音乐美学思想研究",西安音乐学院硕士论文,2010年

刘晓江:"张德彝音乐思想叙论",《黄钟》1997年3期

刘再生:《中国古代音乐史简述》,人民音乐出版社,1989年,北京

——:《音乐界一桩历史公案——刘再生音乐文集》,上海音乐学院出版社,2012年,上海

刘真:"郑觐文音乐著述研究",杭州师范大学硕士论文,2011年

楼徐燕:"论萧友梅的国乐观",《黄钟》2004年1期

吕骥:"纪念《在延安文艺座谈会上的讲话》发表五十周年",《人民音乐》1992年5期

——:"悼念沙梅同志",《人民音乐》1993年12期

洛秦:"郑觐文《中国音乐史》述评",《交响》1988年4期

罗艺峰:"中国音乐思想史研究的现状和问题",西安音乐学院音乐学系

(编):《溯源・立本・开拓:音乐学论文集》,上海音乐学院出版社,2007年

满新颖:《中国近现代歌剧史》,中国文联出版社,2012年,北京

茅原:"从王光祈论戏曲音乐谈到他的美学观",《音乐探索》1992年4期

毛泽东:《毛泽东早期文稿》(中共中央文献研究室、中共湖南省委《毛泽东早期文稿》编辑组编),湖南出版社,1990年,长沙

梅雪林:"从《音乐杂志》看国乐改进社——兼谈刘天华的国乐思想",音乐研究1995年4期

明言(编著):《20世纪中国音乐批评文献导读》,上海音乐学院出版社,2010,上海

【日】牛岛忧子:"中日的王光祈研究之现状与课题",《音乐探索》2010年2期

牛龙菲:"《乐话》重估",《青海师范大学学报》(哲社版)1988年2期

祁斌斌:"1937年以前中国音乐期刊文论研究",中央音乐学院博士论文,2010年

钱仁康:《学堂乐歌考源》,上海音乐出版社,2001年,上海

——:"我所知道的杨荫浏先生",《音乐艺术》2007年4期

钱仁平(主编):《民国时期音乐文献总目》,广西师范大学出版社,2013年,桂林

青主:《乐话・音乐通论》,吉林出版集团,2010年,长春

任思:"不该忘却的音乐耕耘者——欧漫郎音乐生平初探","中国音乐学网",2009年(http://musicology.cn/papers/papers_5183_2.html)

宋建林:"左联关于音乐批评的几次论争",《艺术评论》2010年5期

宋祥瑞:"萧友梅学术辨释",《黄钟》1993年4期

——:"王光祈学术阐微",《中国音乐学》1995年3期

孙继南:"萧友梅的音乐教育思想与实践——《萧友梅音乐文集》读后",《星海音乐学院学报》1993年3、4期

——:"李叔同——弘一大师的音乐教育思想与实践",《中央音乐学院学报》2001年1期

——:《黎锦晖与黎派音乐》,上海音乐学院出版社,2007年,上海

——(编著):《中国近代音乐教育史纪年(1840—2000)》(新版),上海音乐学院出版社,2012年,上海

谭嗣同:《谭嗣同全集》(蔡尚思编),三联书店,1954年,北京

田青:"浸在音乐中的灵魂——兼评青主的美学观",《人民音乐》1983年10期

王丽丽:"郑觐文研究",南京艺术学院硕士论文,2011年

王勇:"萧友梅在莱比锡的留学生涯",《音乐艺术》2004年1期

——:"王光祈与《SINICA》",《音乐艺术》2004年4期

——:"还历史一段真相——关于王光祈留德原因的重新考证",《中央音乐学院学报》2007年2期

——:《一位新文化斗士走上音乐学之路的"足迹"考析:王光祈留德生涯与西文著述研究》,上海文艺音像出版社,2007年,上海

汪毓和:"谈谈赵元任音乐作品中的创新问题",《人民音乐》1979年5期

——:《中国近现代音乐史》(修订版),人民音乐出版社,1994年,北京

——:"在中西音乐文化交融下本世纪上半叶的中国新音乐"(上、中、下),《中央音乐学院学报》1995年2—4期

——:"辛亥革命前后的军歌",《音乐研究》1997年1期

——:"对中国近现代音乐史研究中几个史学观点的认识",《中国音乐》1999年4期

——:"不断向民族文化传统贴近——试论江文也音乐创作风格的演变",《人民音乐》2000年11期

——:"重读青主的《音乐通论》",《中央音乐学院学报》2001年4期

——:"中国近现代音乐文献总述",《中国音乐》2005年1期

——:"我对王光祈的粗浅认识",《音乐探索》2010年1期

王震亚:"民歌运动对音乐创作的影响",《音乐研究》1993年2期

魏时珍:"忆王光祈",《音乐探索》1984年3期

魏廷格:"分歧与出路——在'20世纪中国音乐发展道路的回顾与反思学术研讨会'上的发言",《人民音乐》1999年2期

伍维曦:"在文人传统与音乐西学的夹缝之间:青主音乐观的思想史意义",《音乐艺术》2015年4期

吴学昭:《吴宓与陈寅恪》【增补本】,三联书店,2014年,北京

吴学忠:"近代'国粹主义'音乐思想产生、衍进、发展过程的研究",杭州师范大学硕士论文,2005年

夏滟洲:《中国近现代音乐史简编》,上海音乐出版社,2004年,上海

——(主编):《蒙童视界:中国近现代音乐文化的多维观照》,中央音乐学院出版社,2012年,北京

向延生:"延安文艺座谈会的前前后后",《中国音乐》1982年2期

——:"聂耳年谱",《乐府新声》1984年4期

——(主编):《中国近现代音乐家传》(1),春风文艺出版社,1994年,沈阳

——:"歌剧《白毛女》在延安的创作与排演——纪念歌剧《白毛女》创演50周年"(上、下),《人民音乐》1995年8—9期

——:"'歌剧《白毛女》在延安进行创作的情况'一文质疑",《新文化史料》1997年6期

——:"也谈杨荫浏先生的'防范心态'",《音乐研究》2000年2期

——:"音乐辞书条目'新音乐运动'释义的再思考",《音乐研究》2004年1期

——:"时代的先驱民族的呐喊——纪念左翼音乐运动七十周年",《人民音乐》2004年2期

——:"'学院派'的首领——黄自:黄自对20世纪中国音乐的影响",《中国音乐学》2005年3期

萧友梅:《萧友梅全集》(第一卷·文论专著卷),上海音乐学院出版社,

2004年,上海

——:《中国古代乐器考》,廖辅叔译·王光祈著:《论中国古典歌剧》,金经言译,吉林出版集团,2010年,长春

修海林:"江文也的音乐思想",《音乐艺术》1991年2期

——:"蔡元培的音乐美学理论与实践",《中央音乐学院学报》1995年4期

——:"对《论蔡元培与中国近代音乐——兼评修海林〈蔡元培的音乐乐美学理论与实践〉》一文责难的答复",《中央音乐学院学报》1999年1期

——:"对王光祈出国留学原因的再认识",《音乐探索》2010年3期

——:"中国古代音乐史学科完成现代学术转型的第一本著作——从音乐学术史角度看王光祈的《中国音乐史》",《音乐探索》2013年1期

徐冬:"略论青主的音乐思想",《中央音乐学院学报》1988年3期

徐璐:"论青主的音乐美学思想",山东大学硕士论文,2007年

许文霞:"郑觐文佚篇《辟中国无文化可言之谰言》论考",《音乐艺术》2004年2期

许倬云:《我者与他者——中国历史上的内外分际》,三联书店,2010年,北京

杨燕迪(主编):《音乐学新论——音乐学的学科领域与研究规范》,高等教育出版社,2011年,北京

杨荫浏:"音乐史问题漫谈",《音乐艺术》1980年2期

——:"谈中国音乐的特点问题",《中国音乐》1981年1期

——:《中国古代音乐史稿》(上、下),人民音乐出版社,1981年,北京

——:《杨荫浏音乐论文选集》,上海文艺出版社,1986年,上海

——:"国乐前途及其研究",《中国音乐学》1989年4期

——:"西方民族音乐观",《中国音乐学》2004年4期

叶键、黄敏学:"18世纪西方传教士的中国音乐研究及其学术史影响",

《音乐研究》2012年3期

余峰:"论左翼音乐理论批评",《文艺理论与批评》1998年5期

——:《近代中国音乐思想史》,中国青年出版社,2009年,北京

——:建立中国"革命音乐事业"所预示信仰——1920年代"工农革命歌曲"的当代理解,《中国音乐》2012年2期

俞人豪:"王光祈与比较音乐学的柏林学派",《音乐探索》1986年3期

余三乐:"恽代英与王光祈:五四时代同始异终的典型",《北京党史研究》1998年4期

余文博:"'新音乐运动'之研究",武汉音乐学院硕士论文,2007年

俞玉滋、修海林:"论王光祈的音乐思想",《音乐研究》1984年6期

俞玉姿、李岩(主编):《中国现代音乐教育的开拓者——陈洪文选》,南京师范大学出版社2008年,南京

翟颖慧:"新音乐运动的先行者——陈洪早期音乐活动及其成就研究",山东师范大学硕士论文,2010年

张静蔚:"近代中国音乐思潮",《音乐研究》1985年4期

——:"关于二十世纪中国音乐的研究构想",《中国音乐学》1986年3期

——:"音乐理论的历史反思",《人民音乐》1986年6期

——:"赵元任音乐遗产的民主精神",《音乐艺术》1993年4期

——(编选、校点):《中国近代音乐史料》,人民音乐出版社,1998年,北京

——:"张謇与学堂乐歌",《音乐艺术》2003年2期

——:"中国近代音乐史的珍贵文献——纪念《中国音乐改良说》发表100周年",《音乐研究》2003年2期

——(编选):《搜索历史——中国近现代音乐文论选编》,上海音乐出版社,2004年,上海

【韩】张师勋:《韩国音乐史》(增补),朴春妮译,中央音乐学院出版社,2008年,北京

张太原:"20 世纪 30 年代的'全盘西化'思潮",《学术研究》2001 年 12 期。

张英杰:"陈洪研究",中国艺术研究院硕士论文,2009 年

张友刚:"蔡元培音乐思想简论",《人民音乐》1989 年 9 期

张治荣:"国乐改进社社刊《音乐杂志》研究",西安音乐学院硕士论文, 2008 年

赵尔巽:《清史稿》,中华书局,1977 年,北京

赵沛:"刘天华生平年表"(上、下),《音乐学习与研究》1995 年 1—2 期

赵元任:《赵元任音乐论文集》,中国文联出版社,1994 年,北京

郑大华:"'古今之别'与'中外之异':五四东西文化论争反思之一", 《江汉论坛》1992 年 1 期

郑孝胥:《海藏楼诗集》(增订本),上海古籍出版社,2013 年,上海

郑祖襄:"谈杨荫浏对田边尚雄'中国音乐外来说'的批评",《音乐研究》2012 年 1 期

中央音乐学院《中国近现代音乐史教学参考资料》编辑小组:《中国近现代音乐史教学参考资料》,人民音乐出版社,1987 年,北京

周颐:"赤子心怀有隐曲——杨荫浏学术史事抉微",中国艺术研究院硕士论文,2008 年

朱岱弘:"王光祈音乐论著述评",《中央音乐学院学报》1983 年 2 期

——:"王光祈著作文章及有关资料目录",《音乐探索》1984 年 2 期

朱晓红:"陈洪在 20 世纪中国音乐教育中的独特地位",南京艺术学院硕士论文,2008 年

朱正威:"五四时期王光祈的思想剖析",《近代史研究》1988 年 4 期

致 谢

这本小书得以出版,首先要感谢上海音乐学院洛秦教授,正是在他的指引下,使我对这一本来并不熟悉的研究领域发生了强烈的兴趣,并由此催生了对于整个近现代思想史与意识形态的问题的关注。当然,本书得以完成,有赖于这一领域的诸多前辈音乐学家(如汪毓和、陈聆群、张静蔚、向延生、孙继南等学者)的长期辛勤耕耘,尤其是他们在史料的钩沉辩证方面所做出的努力。而近年来(尤其是进入21世纪)在这一学术领域涌现出了众多极具理论深度和广阔视野的论文与专著(详见本书"参考文献"),取精用弘,启示尤深,为本书的写作提供了坚实的基础。

拙著能有幸忝列"六点评论",有赖于华东师范大学出版社六点分社社长倪为国先生和何编辑长期以来的鼓励与提携;此外,上海音乐学院副院长杨燕迪教授和上海音乐学

院音乐学系外国音乐史教研室主任甘芳萌博士的悉心帮助与辛勤奔走,也是该书得以顺利付梓的重要保证。在此,要向师友们致以诚挚的谢意。

<div style="text-align:right">2017.3.6</div>

图书在版编目(CIP)数据

礼乐与国乐/伍维曦著. --上海:
华东师范大学出版社,2019
ISBN 978-7-5675-8654-3

Ⅰ.①礼… Ⅱ.①伍… Ⅲ.①音乐史—思想史—研究—中国—19世纪—20世纪 Ⅳ.①J609.25

中国版本图书馆CIP数据核字(2019)第004941号

华东师范大学出版社六点分社
企划人 倪为国

本书著作权、版式和装帧设计受世界版权公约和中华人民共和国著作权法保护

六点评论
礼乐与国乐

著　　者	伍维曦
责任编辑	倪为国　何　花
封面设计	卢晓红
出版发行	华东师范大学出版社
社　　址	上海市中山北路3663号　邮编　200062
网　　址	www.ecnupress.com.cn
电　　话	021-60821666　行政传真　021-62572105
客服电话	021-62865537　门市(邮购)电话　021-62869887
地　　址	上海市中山北路3663号华东师范大学校内先锋路口
网　　店	http://hdsdcbs.tmall.com
印刷者	上海盛隆印务有限公司
开　　本	889×1194　1/32
插　　页	4
印　　张	5
字　　数	105千字
版　　次	2019年2月第1版
印　　次	2019年2月第1次
书　　号	ISBN 978-7-5675-8654-3/J·387
定　　价	48.00元

出版人　王　焰

(如发现本版图书有印订质量问题,请寄回本社客服中心调换或电话021-62865537联系)